배색 디자인 북

오비 요헤이 글·그림 / 김지혜 옮김

YoungJin.com Y.
영진닷컴

머리말

일러스트나 로고 디자인, 서적 디자인 등을 담당할 때마다 느끼는 점이 있습니다.

그것은 바로 일러스트나 디자인에서 '색'이 차지하는 비중이 매우 크다는 점입니다. 귀여운 색을 고르면 작품도 자연스럽게 귀여워지지요. 따라서 뛰어난 컬러 선택 능력은 일러스트나 디자인에 있어 무엇보다도 든든한 무기가 됩니다.

작업을 진행하며 얻은 컬러 선택이나 조정 등의 요령을 SNS에 업로드했는데, 많은 분이 좋은 반응을 해주셔서 이 책을 출판하게 됐습니다.

이 책의 가장 큰 특징은 사진을 쓰지 않고 일러스트로 배색 예시를 제시한다는 점입니다. 사진은 피사체에 따라 인상이 좌우되지만, 일러스트는 색과 이미지를 일체화할 수 있습니다. 이 책에서 소개하는 배색을 활용해 일러스트를 그리면 이미지가 어긋나는 일은 거의 없을 것입니다.

일러스트를 그리는 사람들에게 진정으로 도움이 되는 책을 만들었다고 자부합니다. 또 이 책은 디자인이나 프레젠테이션 자료 작성, 패션 등 다양한 곳에 컬러를 효과적으로 사용하고 싶은 사람들이 직관적으로 색을 선택할 수 있도록 도울 것입니다.

배색은 결코 쉽지 않습니다. 저 역시 항상 오랜 시간이 걸리지만, 즐기면서 색을 고르면 작품의 완성도도 높아집니다. 일러스트집처럼 읽을 수 있는 책인 만큼 페이지를 넘기며 배색을 즐겨주시길 바랍니다.

⠿ 이 책의 포인트

8개 카테고리 × 5가지 테마의 배색 아이디어를 소개

이 책은 'NATURAL', 'POP' 등 여덟 개의 카테고리에 따라 파트를 분류하고, 각 파트에서는 다시 다섯 종류의 테마에 따라 배색 아이디어를 소개합니다.

귀여운 예시 작품을 통해 배색 이미지를 쉽게 파악할 수 있습니다!

테마마다 메인 컬러를 포함한 네 가지 컬러 배색 팔레트와 일러스트 디자인 예시를 제안하며, 이를 통해 배색 이미지를 직관적으로 파악할 수 있습니다.

4배색, 3배색, 2배색. 필요에 따라 선택할 수 있습니다.

배색 팔레트를 사용한 4배색, 3배색, 2배색의 풍성한 예시 작품을 통해 각 컬러의 배분과 적절한 활용 방법을 배울 수 있습니다.

메인 컬러를 사용한 배색 패턴도 다수 게재했습니다.

또 메인 컬러와 잘 맞는 색과 디자인 패턴도 소개합니다. 메인 컬러를 사용한 다양한 응용 예시를 접할 수 있습니다.

이 책의 사용 방법

한 테마당 네 페이지에 걸쳐 예시 작품과 설명을 실었습니다.
4배색, 3배색, 2배색의 구체적인 예시 작품은 색의 개수나 조합을 다르게 했을 때 만들어낼 수 있는
디자인 및 일러스트 샘플로도 활용할 수 있습니다.

❶ 제목
메인 예시 작품이나 컬러 팔레트의 테마를 반영한 제목.

❷ 포인트
메인 예시 작품이나 컬러 팔레트를 통해 표현하고자 하는 것이나 의도를 설명.

❸ 메인 예시 작품
카테고리나 테마에 따라 배색 팔레트의 4가지 색을 사용해서 그린 작품.
※본 서적을 위해 별도로 그린 작품 외에는 아래에 첫 공개 정보를 밝혔습니다.

❹ 예시 작품의 키워드
메인 예시 작품이나 배색 팔레트의 테마 혹은 이미지를 나타내는 말. 키워드를 힌트로 삼아 배색 팔레트를 선택할 수도 있습니다.

❺ 카테고리
여덟 개 카테고리로 이미지를 구분했습니다.

❻ 배색 팔레트
표현하고자 하는 테마에 맞춰 메인 컬러를 포함한 네 가지 색을 선택했습니다. 색의 뉘앙스나 이미지를 해설합니다. 각 색의 CMYK, RGB, Web 표시용 수치도 게재했습니다.

❼ 4색을 조합한 예시 작품
배색 밸런스를 바꾼 다양한 유형을 소개합니다.

❽ 2색을 조합한 예시 작품
배색 팔레트의 두 가지 색을 조합한 예시 작품을 소개합니다.

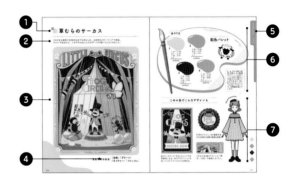

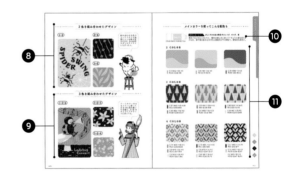

❾ 3색을 조합한 예시 작품
배색 팔레트의 세 가지 색을 조합한 예시 작품을 소개합니다.

❿ 메인 컬러와 잘 어울리는 색 예시
배색 팔레트 외에 메인 컬러와 맞는 색을 소개합니다.

⓫ 메인 컬러를 사용한 배색 예시
메인 컬러와 맞는 색을 폭넓게 선택해 2배색, 3배색, 4배색을 제안합니다. 각각의 디자인 예시도 소개하며, 배경에 사용하거나 포인트로 사용할 경우 등 다양한 유형을 소개합니다.

CONTENTS

Part 1 | NATURAL 내추럴

Part 2 | POP 팝

Part 8 ┃ JAPAN 일본

주의 사항

- 본 도서의 폰트는 산돌폰트, 윤폰트, 디자인210과의 계약에 따라 사용했습니다(한국판 기준). 폰트 정책은 각 회사의 방침에 따르며, 별도의 계약 없이 상업적 사용이 금지된 폰트일 수 있습니다.
- 대부분의 작품은 한국 독자들을 위해 한국어로 재해석했으나, 일부 작품은 작가의 요청으로 원작 그대로를 실었습니다.
- 본 도서의 예시 작품에 사용된 각 명칭, 주소, URL 등은 크레딧이 명기된 경우 외에는 모두 가상의 정보입니다.
- 본 도서의 예시 작품은 배경색을 흰색으로 설정하고 작업했습니다.
- 본 도서에 기재된 CMYK, RGB, 컬러 코드는 모두 참고 수치입니다. 인쇄 방식이나 인쇄되는 종이 소재, 모니터의 표시 방식 등에 따라 결과물이 달라질 수 있습니다.
- 본 도서에서 소개하는 기업 로고는 2023년 2월 현재 사용 중인 로고이며, 향후 변경될 가능성이 있습니다. 본 서적의 운용으로 손해가 발생하는 어떠한 경우에도 저작자 및 주식회사 KADOKAWA, 주식회사 영진닷컴은 책임을 지지 않습니다.
- 모든 디자인 및 저작권은 오비 요헤이에게 있으며, 본 서적의 일부 혹은 전체를 무단으로 복사, 전제하는 행위를 금합니다.

색의 3속성

색은 '색상', '명도', '채도'라는 세 가지 성질을 지닙니다.
색의 기본을 배우고 배색을 즐겨봅시다!

색상

'색상'이란 빨강, 파랑, 초록과 같은 색의 차이를 뜻합니다. 또한 색상을 원에 배치한 것을 '색상환'이라고 합니다.

중성색

초록, 보라 등 따뜻하게도 느껴지고 차갑게도 느껴지는 색을 말합니다. 색상환에서는 연두색부터 초록색, 보라색부터 적보라색을 가리킵니다.

난색

빨강, 주황, 노랑 등 따뜻한 이미지의 색을 가리킵니다.

한색

청록, 파랑, 청보라 등 차가운 이미지의 색을 가리킵니다.

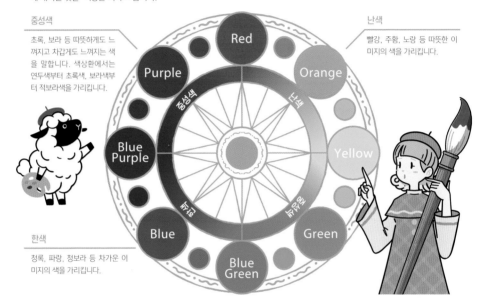

명도

색의 밝기를 뜻합니다. 명도가 높을수록 밝아져서 흰색에 가까워지고, 명도가 낮을수록 어두워져서 검은색에 가까워집니다.

채도

색의 강렬함이나 선명함을 뜻합니다. 채도가 높을수록 선명하고 화려한 색이 되며, 채도가 낮을수록 차분하고 수수한 색이 됩니다.

〈순색〉
흰색과 검은색을 포함하지 않은 순수한 색으로만 이루어진 색상을 뜻합니다. 색상에서 가장 채도가 높은 선명한 색입니다.

〈탁색〉
순색에 흰색과 검은색(회색)을 섞은 탁한 느낌의 색을 뜻합니다.

〈명청색〉
순색에 흰색만을 섞은 색을 뜻합니다.

〈암청색〉
순색에 검은색만을 섞은 색을 뜻합니다.

색의 톤

'명도'와 '채도'로 나타낸 색을 '톤(색조)'이라고 합니다.
다양한 종류의 톤을 활용해 지금까지 시도하지 않았던 배색에 도전해 보세요!

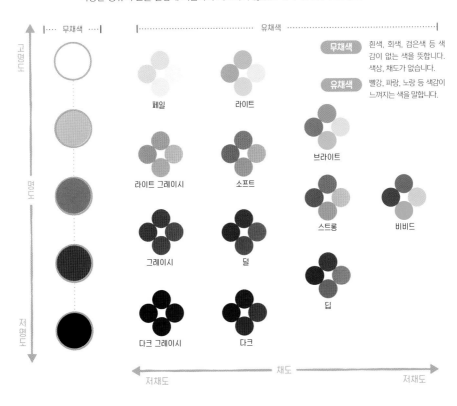

무채색 : 흰색, 회색, 검은색 등 색감이 없는 색을 뜻합니다. 색상, 채도가 없습니다.

유채색 : 빨강, 파랑, 노랑 등 색감이 느껴지는 색을 말합니다.

 페일 흰색에 순색을 조금 섞은 듯한 컬러. 부드럽고 투명한 느낌의 컬러 그룹.

라이트 순색에 흰색을 섞은 듯한 컬러. '파스텔 컬러'라고도 불리며 부드러운 인상을 줍니다.

브라이트 순색에 흰색을 조금 섞은 듯한 컬러. 맑고 선명하기 때문에 밝은 인상을 줍니다.

라이트 그레이시 페일톤에 회색을 조금 섞은 듯한 컬러. 온화하고 차분한 인상을 줍니다.

 소프트 순색에 밝은 회색을 섞은 듯한 컬러로 채도, 명도가 모두 중간입니다. 부드러운 인상을 줍니다.

스트롱 순색의 채도를 조금 낮춘 컬러 그룹. 강렬하고 열정적이며 활발한 인상을 줍니다.

비비드 가장 채도가 높은 순색을 모은 컬러 그룹. 선명하고 활기찬 인상을 줍니다.

그레이시 라이트 그레이시에서 명도를 낮춘 컬러 그룹. '어스 컬러(earth color)'라고도 불립니다.

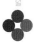 **덜** 순색에 회색이 섞인 듯한 둔하고 탁한 컬러. 어른스럽고 차분한 인상을 줍니다.

딥 순색에 검은색을 조금 섞어서 채도를 낮춘 컬러. 깊이가 느껴지는 컬러 그룹.

다크 그레이시 순색에 검은색을 섞은 무거운 컬러. 댄디하며 깊이가 있고 중후한 인상을 줍니다.

다크 순색에 검은색을 섞은 컬러. 무겁고 중후하지만 컬러감이 확실해 명료한 인상을 줍니다.

배색

색의 특성을 이용하면 아름다운 배색이나 눈에 띄는 배색 등 목표에 맞는 배색이 가능합니다.
여기서는 이 책에서 자주 사용하는 배색 패턴을 소개합니다.

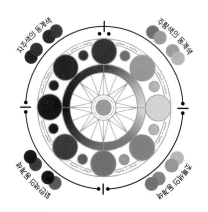

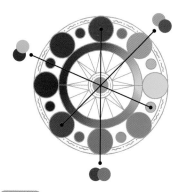

동계색

색상환에서 옆이나 가까운 위치에 있는 색을 말합니다. 이름 그대로 비슷한 색이기 때문에 색채가 조화를 이루며 통일감이 생겨 깔끔한 배색이 가능합니다.

보색

색상환에서 정반대 위치의 색을 말합니다. 색상의 차이가 가장 크기 때문에 보색을 함께 배치하면 서로를 돋보이게 하고 그림이 선명해집니다.

콘트라스트

'차이'를 뜻합니다. '색상', '명도', '채도'에 차이를 두면 배색의 느낌이 바뀌지요. 동계색을 배치하면 통일된 인상을 줍니다. 보색을 배치하면 대비가 선명해져서 강렬한 인상의 배색이 됩니다.

명도 차이가 큰 배색

채도 차이가 큰 배색

명도·채도·색상 차이가 큰 배색

4색 배색 패턴

컬러풀

'난색', '한색', '중성색'에 명도가 낮은 검은색 계통의 컬러를 사용한 4색 배색 패턴입니다. 균형을 맞춰 다양한 성질의 컬러를 조합하면 어떤 테마에든 적용이 가능합니다.

동계색 & 악센트 \ 추천 배색 /

'동계색'인 3색에 악센트가 되는 '보색'이나 '명도', '채도'에 차이를 둔 컬러를 더한 4색 배색 패턴. 동계색의 통일된 인상에 악센트 컬러가 더해져 느낌이 풍성해집니다.

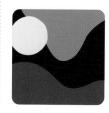

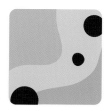

색의 농도

사용하는 색의 가짓수가 적어도 농도에 변화를 주면 그림에 깊이가 생깁니다.
여기에서는 농도가 다른 색을 활용한 일러스트를 그리는 방법을 소개합니다.

색의 농도를 조정해 그림을 풍성하게

이 책에서는 4색 배색 외에도 3색, 2색 등 사용하는 색의 가짓수가 적은 배
색도 소개합니다. 입체감이나 깊이가 있는 일러스트를 그릴 때 사용하는 색
의 가짓수가 적으면 표현이 어려운 경우가 있습니다.
그런 경우에는 오른쪽 그림처럼 농도를 조정하면 색의 가짓수가 적어도 풍
성한 느낌을 주는 일러스트를 완성할 수 있습니다. 사용하는 색상을 4색, 3
색, 2색, 1색으로 바꾸며 농도를 조정한 예시를 참고하세요.

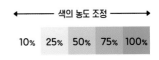

색의 농도 조정

10% 25% 50% 75% 100%

4 COLOR

선명한 4색을 사용
하기 때문에 어떤 테
마의 일러스트에도
적용이 가능합니다.
배경에 사용한 갈색
의 농도를 단계별로
조정해 깊이를 살렸
습니다.

3 COLOR

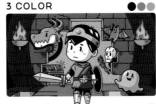

4색에서 사용한 노
란색을 농도 50%의
주황색으로 대체했
습니다. 3색으로 일
러스트를 그리니 살
짝 레트로한 분위기
가 생겼습니다.

2 COLOR

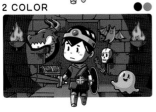

3색에서 사용한 하
늘색을 농도 50%의
갈색으로 대체했습
니다. 2색 배색으로
차분한 분위기가 연
출되고, 동계색을 사
용해 통일감이 생겼
습니다.

1 COLOR

모든 색을 갈색 하나
로 표현했습니다. 색
의 농도를 섬세하게
바꿔 흑백 사진 같은
분위기를 연출했습니
다.

ONE POINT TECHNIQUE

이 책에서는 색의 '채도' 수치를 변경해 농도를 조정했습니다.
'채도' 수치를 변경할 때 편리한 일러스트레이터의 기능을 소개합니다.

스위치(견본) 옵션으로 '채도'(색의 농도)를 변경해 보세요!

STEP.1

채도를 조정하려는 스위치의 컬러를
더블클릭합니다.

더블클릭
더블클릭하면 스위치 옵션이 열립니다.

STEP.2

스위치 옵션 중 '전체(G)'를 체크하
고 '확인'을 선택합니다.

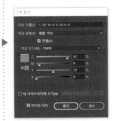

STEP.3

조금 전에 선택한 컬러의 오른쪽 아래에 흰색
삼각형이 표시되면 준비가 끝납니다.

'컬러'를 표시하고 농도를 변경하고자 하는 대
상을 선택합니다.

그 후 컬러의 퍼센티지를 변
경해 '채도'(색의 농도)를 자
유롭게 변경할 수 있습니다.

외워 두면 무척 편리한 기능
이니 반드시 시도해 보세요!

100% ▶ 50%

※ 표시 화면의 예시는 Illustrator2023 (Ver.28.0)를 사용했습니다.

톤을 고려한 배색

컬러의 톤을 바꾸면 다양한 분위기를 연출할 수 있습니다.
여기서는 비비드한 배색과 레트로한 배색을 소개합니다.

톤 차이로 분위기를 바꿔 보자

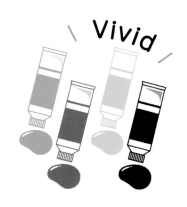

같은 계통의 4색을 사용한 배색이라 해도 톤에 차이가 생기면 일러스트가
주는 인상이 크게 바뀝니다.

예를 들어 오른쪽의 그림처럼 채도가 높은 하늘색, 분홍색, 노란색 3색에 짙
은 남색을 합친 비비드한 톤 조합의 경우, 즐거운 느낌을 주는 디자인이나
일러스트에 잘 어울리는 힘찬 인상의 배색이 됩니다.

다음으로 이 비비드한 4색이 몇십 년 동안 햇빛에 노출되어 빛이 바랜 듯한
상태를 상상하며 채도와 명도를 조정하거나 노란색을 더하면, 라이트톤의
살짝 레트로한 분위기로 변합니다.

4색을 선택했을 때 컬러 조합이 어수선하게 느껴지는 경우, 혹은 반대로 컬러
의 인상이 흐릿하다고 느낄 경우에는 채도, 명도, 톤을 조정해 같은 계통의 컬
러 안에서 표현하고자 하는 주제에 어울리는 배색으로 바꿀 수 있습니다.

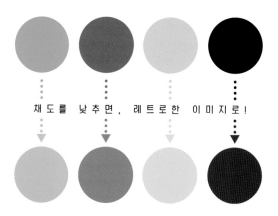

채 도 를 낮 추 면 , 레 트 로 한 이 미 지 로 !

색이 바랜 간판을 상상하며

컬러풀하고 강렬한 비비드톤을 사용한 배색

4색 모두 채도가 높은 비비드톤으로 통일한 활기차고 강렬한 배색. POP이 테마인 일러스트 등과 잘 맞습니다.

C 100	R 0
M 0	G 159
Y 35	B 176
K 0	

C 0	R 232
M 85	G 70
Y 50	B 90
K 0	

C 0	R 255
M 15	G 218
Y 85	B 42
K 0	

C 80	R 0
M 50	G 6
Y 0	B 45
K 90	

레트로한 분위기를 의식한 라이트톤을 사용한 배색

전체적으로 채도가 낮고 명도가 높은 라이트톤으로 통일한 부드러운 인상의 배색. 레트로가 테마인 일러스트 등과 잘 맞습니다.

C 60	R 95
M 0	G 193
Y 25	B 199
K 0	

C 0	R 236
M 70	G 109
Y 50	B 101
K 0	

C 0	R 254
M 15	G 222
Y 55	B 132
K 0	

C 65	R 18
M 20	G 64
Y 10	B 84
K 75	

컬러 선택

표현하고자 하는 테마나 톤을 의식하면 한 단계 높은 배색이 가능합니다.
여기서는 평소 작가가 사용하는 4색 선택 방식을 소개합니다.

테마와 어울리는 색을
하나만 고르자.

바로 3색이나 4색을 고르기는 쉽지 않으니, 먼저 표현하고 싶은 테마와 어울리는
색을 하나만 고릅시다.
예를 들어 바다를 주제로 일러스트를 그리기 위해 '파란색'을 골랐다고 가정합니다.
파란색에도 많은 종류가 있지요. 심해처럼 깊은 남색, 남쪽 나라의 바다처럼 맑은
하늘색 등 파란색 중에서도 어떤 톤을 고를지 천천히 생각한 후, 자신이 생각하는
이미지에 어울리는 색을 하나 고릅니다.

선택한 색을 도와주는
두 번째 색을 고르자.

\ 서포트! /

다음은 첫 번째 색을 도와주는 색을 정해야 합니다. 예를 들어 첫 번째로 고른 색이
하늘색처럼 '채도'나 '명도'가 높은 밝은색이라면 타이틀 로고나 일러스트의 테두리
선에 사용하기에는 살짝 느낌이 약하니, 두 번째 색은 남색처럼 채도나 명도가 낮은
색을 선택하면 좋습니다.
반대로 첫 번째로 고른 색이 남색처럼 어두운 색일 경우, 명도나 채도가 높은 색을
고르면 일러스트를 그릴 때 많은 도움이 됩니다.

악센트가 되는
세 번째 색을 고르자.

두 가지 색을 골랐다면, 그다음은 악센트가 되는 색을 골라야 합니다.
첫 번째로 고른 색과 성질이 다른 '보색'이나 콘트라스트가 강한 색을 고르면 전체
적인 일러스트의 포인트가 되어 효과적인 악센트를 줄 수 있습니다.
이번에는 첫 번째 색으로 터쿼스블루를 골랐기 때문에 세 번째는 보색이 되는 분홍
색을 골랐습니다.

서브 컬러가 되는
마지막 색을 고르자.

마지막으로 서브 컬러가 되는 색을 고릅니다. 사실 서브 컬러는 최종적인 균형을 정하는 중요한 역할을 맡고 있습니다.
첫 번째로 고른 터쿼스블루의 '동계색'을 서브 컬러로 사용하면 전체적으로 청량감이 감도는 상쾌한 분위기로 통일할 수 있습니다.
만약 첫 번째 컬러나 악센트 컬러와 다른 타입의 색을 고르면 색감이 다채로워져서 다양한 모티브를 그리거나 다양한 표현이 가능해집니다.
그리고 싶은 일러스트의 내용이나 분위기를 생각하며 마지막 서브 컬러를 고릅니다.

선택한 4색으로 그린 일러스트

첫 번째로 고른 터쿼스블루 배경에 남색, 분홍색, 연두색을 사용하는 화려한 배색!
이번에 소개한 컬러 선택 방법은 작가가 평소에 색을 고르는 방법으로 반드시 정답이라고 할 수는 없지만, 배색이 고민될 때 참고하세요.

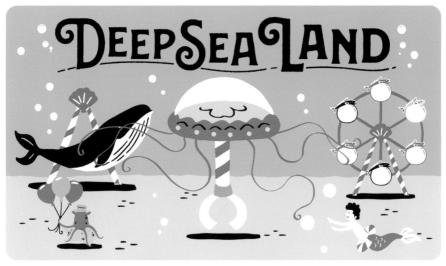

main		support		accent		sub	
	C 60 M0 Y 30 K 0		C 75 M40 Y 15 K 75		C 0 M75 Y 40 K 0		C 15 M0 Y 75 K 0
	R97 G193 B190		R2 G46 B72		R234 G97 B111		R229 G231 B87

NATURAL

파릇한 수풀, 아름답게 피어나는 꽃…. 풍경과 계절의 변화에서 엿볼 수 있는 아름다운 색채를 배색에 반영했습니다. 컬러풀하지만 기본적으로 자연이 지닌 색채에 맞춰 콘트라스트보다 조화를 중시하며 조합했습니다.

———————— 내추럴 ————————

수풀 속의 서커스

다양한 식물과 생물이 서식하는 수풀을 입체적인 컬러링으로 표현했습니다.
개구리나 곤충 등 시끌벅적한 주민들을 서커스단에 비유했습니다.

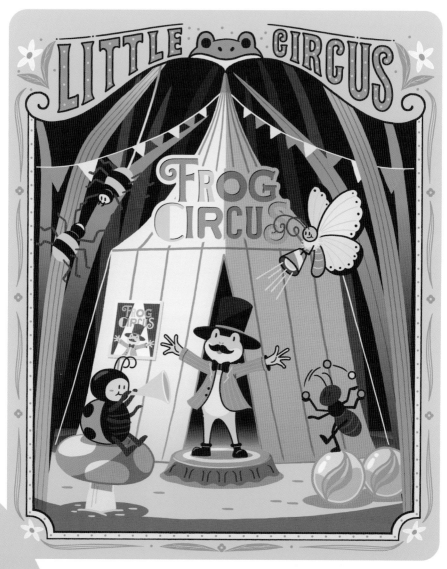

KEYWORD | 자연, 그린,
네이처, 프레시

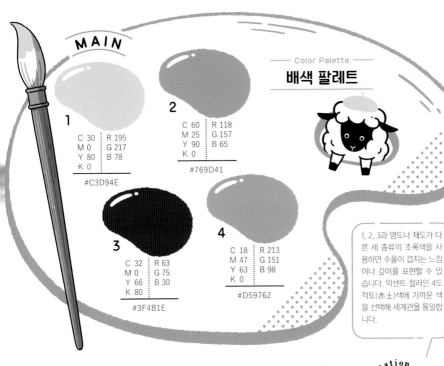

MAIN

1
C 30 R 195
M 0 G 217
Y 80 B 78
K 0
#C3D94E

2
C 60 R 118
M 25 G 157
Y 90 B 65
K 0
#769D41

— Color Palette —
배색 팔레트

3
C 32 R 63
M 0 G 75
Y 66 B 30
K 80
#3F4B1E

4
C 18 R 213
M 47 G 151
Y 63 B 98
K 0
#D59762

1, 2, 3과 명도나 채도가 다른 세 종류의 초록색을 사용하면 수풀이 겹치는 느낌이나 깊이를 표현할 수 있습니다. 악센트 컬러인 4도 적토(赤土)색에 가까운 색을 선택해 세계관을 통일합니다.

Coordination

메인 4색으로 만든 디자인들

4를 키 컬러로 선택하면 살짝 레트로한 분위기가 됩니다. 3의 그러데이션을 활용해 스포트라이트처럼 연출했습니다.

병마개 일러스트. 3의 농도를 바꿔서 입체감과 금속의 질감을 표현했습니다.

탁한 느낌이 나는 2의 초록색은 '야외'와 '자연'을 표현할 때 딱 맞습니다.

019

2가지 색을 조합한 디자인

(1+3)

(3+4)

(1+2)

조합하는 색의 콘트라스트
에 따라 인상이 바뀝니다.
3+4 조합은 모던한 일본풍
느낌에도 잘 어울립니다.

3가지 색을 조합한 디자인

(1+3+4)

(1+2+3)

(1+2+4)

어스 컬러인 4를 메인으로
사용한 1+3+4는 차분한
인상을 줍니다. 1+2+4처
럼 악센트로 활용해도 좋
습니다.

메인 컬러로 가능한 배색들

MAIN

C30 M0 Y80 K0 / R195 G217 B78

잘 어울리는 컬러 조금 탁한 한색이나 주황색, 분홍색, 보라색

한색으로 통일하면 상큼한 느낌입니다. 난색을 포인트로 사용해서 자연스러운 느낌을 주는 것도 좋습니다.

2 COLOR

C 0 M45 Y95 K0
R245 G162 B0

C 84 M0 Y36 K0
R0 G170 B176

C 38 M88 Y0 K0
R169 G54 B142

3 COLOR

C 37 M63 Y49 K48
R112 G69 B69

C 34 M66 Y50 K0
R180 G108 B107

C 63 M0 Y100 K21
R85 G158 B38

C 0 M56 Y63 K10
R225 G132 B84

C 80 M20 Y0 K45
R0 G104 B149

C 23 M2 Y20 K5
R200 G223 B208

4 COLOR

C 79 M20 Y68 K5
R18 G146 B106

C 0 M75 Y84 K0
R235 G97 B44

C 0 M10 Y85 K0
R255 G227 B41

C 70 M25 Y53 K61
R31 G80 B69

C 8 M70 Y16 K0
R223 G107 B147

C 60 M0 Y39 K0
R99 G192 B173

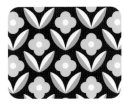

C 57 M60 Y4 K70
R54 G40 B77

C 10 M40 Y60 K0
R229 G169 B107

C 0 M0 Y50 K0
R255 G247 B153

봄빛 크림소다

서양에서 봄을 상징하는 동물인 토끼가 체리 핑크색 소다를 만들고 있습니다. 매화에서부터 시작해서 벚꽃을 거쳐 신록으로. 봄을 수놓는 자연의 그러데이션을 배색으로 표현했습니다.

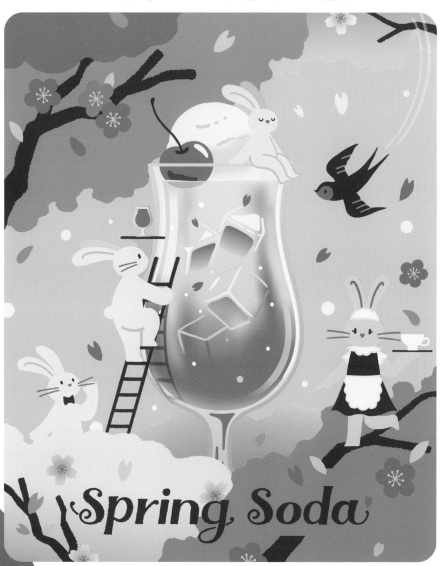

KEYWORD | 봄, 벚꽃, 화려함, 새싹

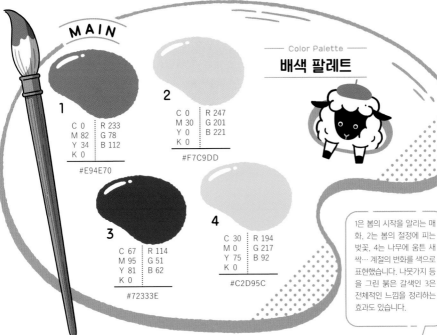

MAIN

— Color Palette —
배색 팔레트

1
C 0 | R 233
M 82 | G 78
Y 34 | B 112
K 0

#E94E70

2
C 0 | R 247
M 30 | G 201
Y 0 | B 221
K 0

#F7C9DD

3
C 67 | R 114
M 95 | G 51
Y 81 | B 62
K 0

#72333E

4
C 30 | R 194
M 0 | G 217
Y 75 | B 92
K 0

#C2D95C

1은 봄의 시작을 알리는 매화, 2는 봄의 절정에 피는 벚꽃, 4는 나무에 움튼 새싹… 계절의 변화를 색으로 표현했습니다. 나뭇가지 등을 그린 붉은 갈색인 3은 전체적인 느낌을 정리하는 효과도 있습니다.

Coordination

메인 4색으로 만든 디자인들

Spring Soda

2의 연한 분홍색 비율을 늘리면 더 걸리시한 분위기가 됩니다.

Three Color Sodas

3을 배경에 사용하면 컬러풀한 느낌이 살아납니다. POP한 느낌의 디자인에도 잘 맞네요.

SWALLOW POST
80

3과 4가 중심이 되면 자연스러운 느낌이 됩니다. 분홍색이 좋은 악센트가 됩니다.

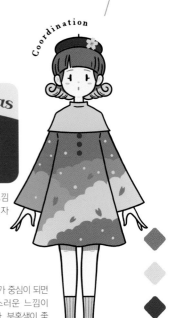

2가지 색을 조합한 디자인

(1+2)

(2+3)

(3+4)

1+2는 채도, 2+3은 명도, 3+4는 색상의 콘트라스트가 강해서 글자와 일러스트가 눈에 띄는 배색입니다.

3가지 색을 조합한 디자인

(2+3+4)

(1+2+3)

(1+3+4)

2+3+4는 토끼의 몸을 2의 농도 20%, 한쪽 귀를 100%로 그렸습니다. 같은 색이어도 농도를 바꾸면 입체감이 생겨요.

메인 컬러로 가능한 배색들

C 0 M82 Y34 K0 / R233 G78 B112

잘 어울리는 컬러 선명한 한색, 보라색, 갈색, 노란색, 주황색

선명한 색을 조합하면 콘트라스트가 강해져서 눈길을 끄는 배색이 됩니다. 남색이나 카키색 등이 바탕인 디자인에 악센트로 넣어도 좋습니다.

2 COLOR

C 65 M0 Y 40 K0
R77 G187 B170

C 60 M80 Y 40 K0
R127 G74 B111

C 20 M0 Y 85 K0
R218 G225 B56

3 COLOR

C 0 M100 Y 54 K70
R105 G0 B18

C 0 M50 Y 45 K0
R242 G155 B126

C 73 M0 Y 43 K65
R0 G89 B81

C 0 M20 Y 75 K0
R253 G211 B78

C 80 M50 Y 0 K40
R29 G79 B134

C 10 M0 Y 35 K 15
R213 G218 B169

4 COLOR

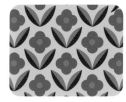

C 70 M80 Y 0 K45
R68 G39 B104

C 55 M80 Y 0 K0
R136 G71 B152

C 59 M0 Y 17 K0
R97 G195 B213

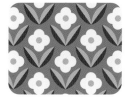

C 50 M87 Y 78 K21
R128 G53 B53

C 0 M47 Y 68 K0
R244 G160 B85

C 0 M6 Y 25 K0
R255 G242 B204

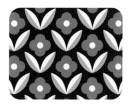

C 57 M60 Y 4 K70
R54 G40 B77

C 10 M40 Y 60 K0
R229 G169 B107

C 0 M0 Y 50 K0
R255 G247 B153

심해 놀이공원

남쪽 나라의 터퀴스블루색 바다 아래에는 해양 생물들의 낙원이 있습니다.
심해에 SF적인 요소도 더해 판타지풍의 세계관을 표현했습니다.

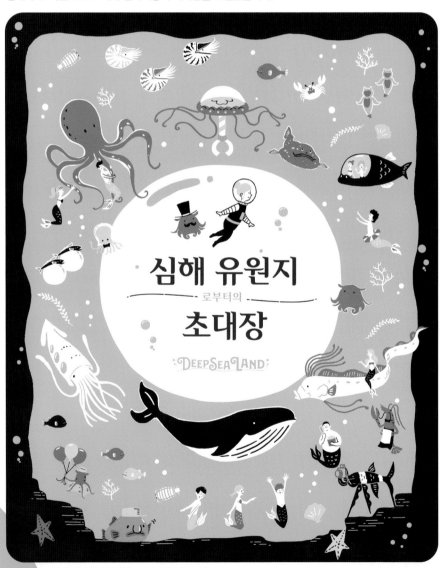

〈심해 유원지로부터의 초대장〉-수수께끼 문구 기쓰쓰키당

KEYWORD | 여름, 바다,
시원함, 상쾌함

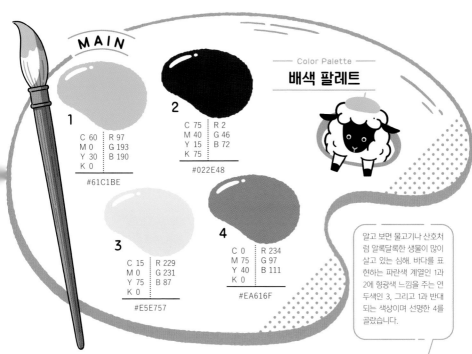

MAIN

Color Palette

배색 팔레트

1
C 60 | R 97
M 0 | G 193
Y 30 | B 190
K 0

#61C1BE

2
C 75 | R 2
M 40 | G 46
Y 15 | B 72
K 75

#022E48

3
C 15 | R 229
M 0 | G 231
Y 75 | B 87
K 0

#E5E757

4
C 0 | R 234
M 75 | G 97
Y 40 | B 111
K 0

#EA616F

알고 보면 물고기나 산호처럼 알록달록한 생물이 많이 살고 있는 심해. 바다를 표현하는 파란색 계열인 1과 2에 형광색 느낌을 주는 연두색인 3, 그리고 1과 반대되는 색상이며 선명한 4를 골랐습니다.

Coordination

메인 4색으로 만든 디자인들

2의 짙은 남색을 밤하늘 삼아 3의 비비드한 연두색을 과감하게 사용하면 우주 같은 세계관을 표현할 수 있습니다.

4색을 균등하게 사용하고 랜덤하게 배치해 POP한 느낌을 연출했습니다.

임팩트가 강한 3과 4를 메인으로 삼으면 더 세련된 분위기가 살아납니다.

DEEPSEA LAND

DEEPSEA TIMES

Octopus Roller Coaster / TICKET

2가지 색을 조합한 디자인

(1+2)

(1+3)

(1+4)

1의 터퀴스블루를 바탕에 사용하면 바다 느낌이 물씬 납니다. 1+4는 리조트 느낌을 표현하는 가장 기본적인 배색입니다.

3가지 색을 조합한 디자인

(1+2+4)

(1+2+3)

(1+3+4)

1 외의 색을 메인으로 삼으면 분위기가 완전히 바뀌어서 더 다양한 표현이 가능해집니다. 특히 3, 4를 사용하면 POP한 느낌이 강조됩니다.

메인 컬러로 가능한 배색들

C60 M0 Y30 K0 / R97 G193 B190

잘 어울리는 컬러 부드러운 하늘색이나 보라색, 노란색, 주황색, 갈색, 남색

남색이나 보라색과 조합하면 바다 느낌과는 거리가 먼 모던한 이미지가 됩니다. 주황색이나 노란색 등 난색을 잡아주는 악센트로도 활약합니다.

2 COLOR

C 30 M0 Y0 K0
R186 G227 B249

C 32 M61 Y 76 K75
R73 G39 B10

C 0 M35 Y 77 K0
R248 G183 B69

3 COLOR

C 34 M59 Y 0 K0
R178 G121 B178

C 60 M30 Y 15 K80
R28 G49 B66

C 10 M41 Y 0 K0
R226 G172 B205

C 51 M80 Y 0 K26
R119 G56 B126

C 23 M0 Y 0 K0
R204 G234 B251

C 80 M30 Y 0 K80
R0 G44 B75

4 COLOR

C 61 M73 Y0 K58
R66 G37 B91

C 56 M71 Y 0 K0
R132 G89 B162

C 13 M21 Y 0 K0
R225 G208 B230

C 48 M83 Y 55 K 30
R120 G53 B71

C 0 M18 Y 49 K0
R253 G218 B144

C 0 M73 Y 70 K0
R236 G102 B68

C 60 M30 Y 15 K80
R28 G49 B66

C 10 M30 Y 64 K0
R232 G187 B104

C 0 M3 Y 20 K0
R255 G248 B217

낙엽 담요

나뭇잎이 떨어지는 가을 숲에서 따뜻한 햇살을 받으며 보내는 시간.
브라운 베이지톤으로 통일해서 나른한 분위기를 완성했습니다.

KEYWORD | 가을, 낙엽, 따뜻함, 온화함

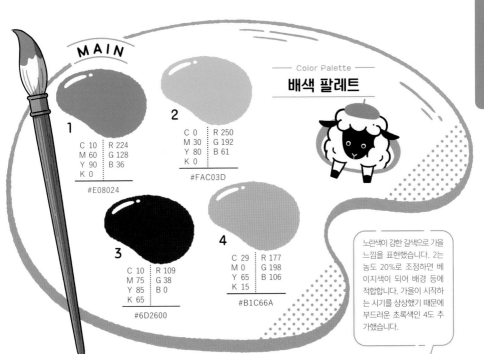

MAIN

— Color Palette —
배색 팔레트

1
C 10 | R 224
M 60 | G 128
Y 90 | B 36
K 0

#E08024

2
C 0 | R 250
M 30 | G 192
Y 80 | B 61
K 0

#FAC03D

3
C 10 | R 109
M 75 | G 38
Y 85 | B 0
K 65

#6D2600

4
C 29 | R 177
M 0 | G 198
Y 65 | B 106
K 15

#B1C66A

노란색이 강한 갈색으로 가을 느낌을 표현했습니다. 2는 농도 20%로 조정하면 베이지색이 되어 배경 등에 적합합니다. 가을이 시작하는 시기를 상상했기 때문에 부드러운 초록색인 4도 추가했습니다.

Coordination

메인 4색으로 만든 디자인들

AUTUMN COLORS

농도 100%인 2를 바탕에 넣으면 가을 느낌이 넘치는 디자인이 됩니다.

Maple Syrup
ORGANIC

농색(濃色)인 3이 배경으로 들어가면 흐릿해지기 쉬운 1도 선명해집니다.

Autumn image

녹차 같은 색감인 4를 메인으로 삼으면 상쾌한 느낌도 생깁니다.

2가지 색을 조합한 디자인

①+②

③+④

②+③

1+2나 2+3은 늦가을을 표현할 때도 사용할 수 있는 배색입니다. 3+4는 양쪽 다 노란색이 강하기 때문에 깔끔하게 통일됩니다.

3가지 색을 조합한 디자인

①+②+③

①+③+④

②+③+④

1이 배경인 1+2+3은 가을 느낌으로 통일됐습니다. 1+3+4도 1이 들어가서 가을다운 인상이 강해졌습니다.

메인 컬러로 가능한 배색들

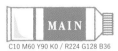

MAIN
C10 M60 Y90 K0 / R224 G128 B36

잘 어울리는 컬러 어둡고 탁한 파란색, 초록색, 보라색, 붉은색이 강한 갈색

채도, 명도가 낮은 어두운 느낌의 색과 잘 맞습니다. 분량이 적으면 에메랄드그린 같은 선명한 색의 악센트로 써도 좋습니다.

2 COLOR

C80 M50 Y0 K0
R48 G113 B185

C46 M100 Y24 K0
R155 G20 B112

C40 M0 Y85 K70
R72 G92 B17

3 COLOR

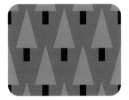
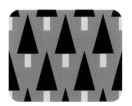
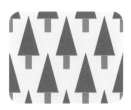

C0 M80 Y60 K70
R106 G24 B22

C55 M70 Y0 K0
R134 G91 B163

C80 M28 Y0 K75
R0 G54 B86

C0 M20 Y50 K0
R252 G214 B140

C50 M0 Y35 K40
R93 G145 B131

C10 M2 Y19 K0
R236 G242 B218

4 COLOR

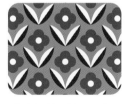
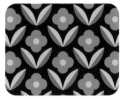

C38 M66 Y70 K60
R92 G52 B34

C65 M0 Y40 K0
R77 G187 B170

C0 M15 Y10 K0
R252 G228 B223

C25 M83 Y68 K45
R131 G44 B43

C16 M95 Y74 K0
R207 G40 B57

C0 M0 Y40 K0
R255 G249 B177

C70 M55 Y100 K60
R49 G56 B14

C10 M75 Y100 K0
R221 G95 B13

C10 M20 Y85 K0
R235 G203 B50

 # 얼음 나라의 마법

하늘에 파란 오로라가 펼쳐지는 차가운 얼음 세계를 한색을 메인으로 배색하여 그렸습니다.
그 속에 한 줄기 따뜻함을 표현하고자 베이지색을 더했습니다.

KEYWORD | 겨울, 얼음,
차가움, 어두움

MAIN

— Color Palette —
배색 팔레트

1

C 46 | R 134
M 0 | G 196
Y 13 | B 210
K 10

#86C4D2

2

C 59 | R 30
M 8 | G 79
Y 0 | B 102
K 72

#1E4F66

3

C 10 | R 235
M 0 | G 246
Y 5 | B 245
K 0

#EBF6F5

4

C 18 | R 216
M 30 | G 184
Y 49 | B 136
K 0

#D8B888

1, 2, 3은 사이언(cyan)이 강한 파란색입니다. 북극과 남극을 상상하며 파란색을 쌓아 차가운 얼음과 오로라가 춤추는 하늘을 그렸습니다. 악센트로 사용한 색은 파란 세계에 자연스럽게 녹아들도록 채도가 낮은 베이지를 선택했습니다.

Coordination

메인 4색으로 만든 디자인들

밤하늘 같은 남색인 2가 4로 쓴 글자를 선명하게 만듭니다.

4를 과감하게 사용해 한색과의 대비가 명확한 디자인을 만들어냈습니다.

옅은 파란색인 3이 배경이 되면 시원한 분위기로 통일됩니다.

035

2가지 색을 조합한 디자인

(2+4)

(1+3)

(2+3)

2+4는 크래프트지에 인쇄한 포장지 같은 빈티지한 느낌이 매력입니다. 1+3은 얼음 표현에 딱 맞는 배색입니다.

3가지 색을 조합한 디자인

(1+2+3)

(1+3+4)

(2+3+4)

1+2+3은 그러데이션으로 오로라의 투명함을 표현했습니다. 각 색의 채도가 낮아서 모든 배색이 조용한 느낌입니다.

메인 컬러로 가능한 배색들

MAIN

C46 M0 Y13 K10 / R134 G196 B210

잘 어울리는 컬러 채도가 낮은 파란색, 파란색이 감도는 보라색, 초록색, 분홍색

한색과 보라색을 조합하면 북유럽풍의 모던하고 세련된 디자인이 됩니다.
갈색 등의 난색을 악센트로 사용하면 살짝 레트로한 분위기도 감돕니다.

2 COLOR

■ C70 M70 Y0 K0
R99 G86 B163

■ C10 M85 Y30 K0
R217 G68 B115

■ C0 M30 Y85 K0
R250 G192 B44

3 COLOR

■ C67 M74 Y69 K30
R87 G64 B63

■ C10 M55 Y0 K15
R201 G127 B168

■ C80 M40 Y0 K25
R16 G105 B164

■ C25 M0 Y70 K0
R206 G222 B104

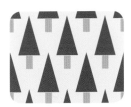

■ C0 M90 Y5 K0
R230 G47 B135

■ C15 M5 Y0 K0
R223 G234 B248

4 COLOR

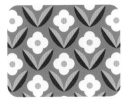

■ C100 M35 Y77 K45
R0 G82 B61

■ C80 M25 Y70 K0
R24 G144 B104

■ C0 M0 Y37 K0
R255 G250 B183

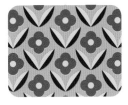

■ C18 M100 Y65 K30
R161 G0 B49

■ C0 M90 Y70 K0
R232 G56 B61

■ C0 M24 Y22 K0
R250 G210 B192

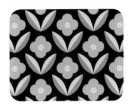

■ C34 M87 Y80 K54
R106 G29 B24

■ C0 M58 Y85 K0
R240 G136 B44

■ C0 M23 Y46 K0
R251 G209 B147

Part 2
POP

POP이라는 테마에서 중요한 것은 유머입니다. 난색과 한색의 과감한 조합이나 화려한 컬러들 사이의 어두운 포인트 컬러처럼. 일부러 다양한 색을 조합해 자극적이고 가슴 뛰는 세계관을 표현했습니다.

———— 팝 ————

 # 스트로베리 프리즌

바다 위에 떠 있는 것은 푸딩과 마카롱을 본뜬 달콤한 디저트 감옥.
비비드한 빨간색과 시원한 파란색의 대비를 살려 화려한 인상을 연출했습니다.

〈과자 감옥에서의 초대장〉 –수수께끼 문구점 기쓰쓰키당

KEYWORD　디저트, 귀여움,
비비드, 달콤함

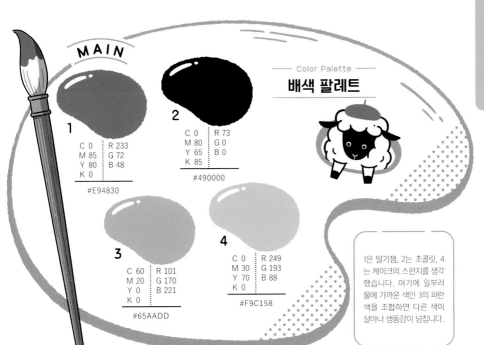

MAIN

— Color Palette —
배색 팔레트

1
C 0 R 233
M 85 G 72
Y 80 B 48
K 0
#E94830

2
C 0 R 73
M 80 G 0
Y 65 B 0
K 85
#490000

3
C 60 R 101
M 20 G 170
Y 0 B 221
K 0
#65AADD

4
C 0 R 249
M 30 G 193
Y 70 B 88
K 0
#F9C158

1은 딸기잼, 2는 초콜릿, 4
는 케이크의 스펀지를 생각
했습니다. 여기에 일부러
물에 가까운 색인 3의 파란
색을 조합하면 다른 색이
살아나 생동감이 넘칩니다.

Coordination

메인 4색으로 만든 디자인들

PUDDING PRISON

1의 빨간색 비율을 줄이면 순식간에 어른스러운 느낌으로 변합니다. 2와 3으로 전
체를 잡아주며 4의 노란색으로 맛있어 보이는 푸딩을 표현했습니다.

초콜릿 상자를 떠올렸습니다. 2를 바
탕으로 고급스러운 느낌을 연출했습
니다.

4색을 균등하게 사용했습니다. POP한
느낌이고 임팩트가 강하기 때문에 광고
등에 잘 맞습니다.

041

2가지 색을 조합한 디자인

(2+4)

(1+2)

(1+3)

2+4는 구움과자나 케이크를 그릴 때 딱 맞습니다. 1+2는 고딕 느낌, 1+3은 바다 느낌이 나도록 전혀 다른 분위기를 연출할 수 있습니다.

3가지 색을 조합한 디자인

(1+2+4)

(1+3+4)

(2+3+4)

1+2+4는 디저트의 달콤한 느낌이 가득하네요. 3을 사용한 오른쪽의 두 가지 예시는 패턴이 강렬한 인상을 주기 때문에 포장지나 벽지에 잘 맞습니다.

메인 컬러로 가능한 배색들

CO M85 Y80 K0 / R233 G72 B48

잘 어울리는 컬러 채도가 높은 노란색, 청록색, 연두색과 갈색, 파란색, 남색

메인 컬러에 지지 않을 만큼 채도가 높은 색과 조합하면 눈길을 끄는 배색이 됩니다.
남색이나 갈색 등 어두운색과 조합해서 선명한 느낌을 강조해도 좋습니다.

2 COLOR

C 0 M35 Y20 K0
R246 G188 B184

C 0 M30 Y90 K0
R250 G191 B19

C 81 M63 Y14 K33
R45 G71 B122

3 COLOR

C 65 M68 Y0 K53
R65 G48 B101

C 43 M31 Y0 K0
R157 G167 B212

C 40 M46 Y37 K79
R58 G44 B46

C 20 M10 Y10 K0
R212 G221 B225

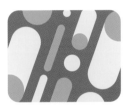

C 70 M0 Y100 K0
R69 G176 B53

C 0 M0 Y90 K0
R255 G242 B0

4 COLOR

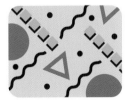

C 74 M21 Y54 K68
R3 G71 B60

C 61 M0 Y50 K0
R99 G190 B151

C 15 M13 Y40 K0
R224 G216 B166

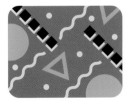

C 60 M25 Y20 K80
R26 G53 B65

C 0 M19 Y54 K0
R252 G215 B132

C 75 M0 Y40 K0
R0 G177 B169

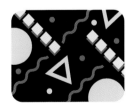

C 13 M70 Y82 K80
R77 G24 B0

C 19 M0 Y74 K0
R220 G227 B91

C 0 M15 Y20 K0
R252 G227 B205

프레시 컬러 버거

패스트푸드점이나 과자의 POP한 느낌에서 떠올린 작품입니다.
난색과 비타민 컬러를 조합하면 '맛있는' 느낌을 연출할 수 있습니다.

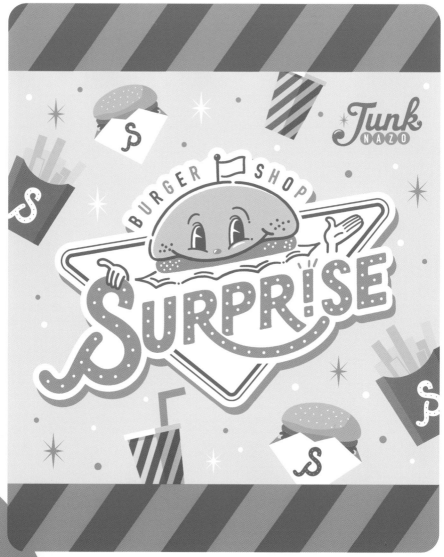

〈버거숍 서프라이즈〉 −주식회사 BOUKEN WORKS THE NAZO STORE

KEYWORD | 푸드, 맛있음,
활기참, 정크함

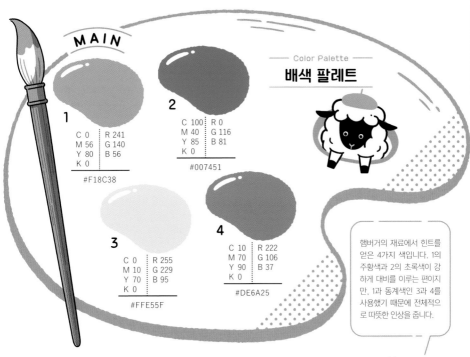

MAIN

── Color Palette ──
배색 팔레트

1
C 0 R 241
M 56 G 140
Y 80 B 56
K 0
#F18C38

2
C 100 R 0
M 40 G 116
Y 85 B 81
K 0
#007451

3
C 0 R 255
M 10 G 229
Y 70 B 95
K 0
#FFE55F

4
C 10 R 222
M 70 G 106
Y 90 B 37
K 0
#DE6A25

햄버거의 재료에서 힌트를 얻은 4가지 색입니다. 1의 주황색과 2의 초록색이 강하게 대비를 이루는 편이지만, 1과 동계색인 3과 4를 사용했기 때문에 전체적으로 따뜻한 인상을 줍니다.

Coordination

메인 4색으로 만든 디자인들

2의 초록색과 3의 노란색을 균등하게 조합하면 더 임팩트가 강해집니다. 주의 메시지 등에도 사용할 수 있는 조합입니다.

비타민 컬러인 1의 비율을 늘리면 활기차고 즐거운 느낌이 됩니다.

주황색 계통을 통일한 가운데 원 포인트로 사용한 2가 눈길을 사로잡습니다.

2가지 색을 조합한 디자인

(1+2)

(2+3)

(3+4)

2가지 색을 조합하면 POP한 느낌뿐 아니라 레트로한 느낌도 납니다. 2+3의 조합은 문구류에도 잘 어울립니다.

3가지 색을 조합한 디자인

(1+2+3)

(1+3+4)

(1+2+4)

1, 2, 4는 선명하고 강렬한 컬러이기 때문에 시끌벅적한 느낌을 줘서 눈에 띄는 디자인이 완성됩니다. 3을 포인트로 사용하면 전체적으로 강약이 생깁니다.

메인 컬러로 가능한 배색들

C0 M56 Y80 K0 / R241 G140 B56

잘 어울리는 컬러 채도가 높은 보라색, 청록색, 분홍색이나 파란색, 검은색, 갈색

갈색이나 베이지색 등과 조합하면 어스 컬러 느낌으로 통일할 수 있습니다. 파란색이나 청록색 등 대비되는 색과 조합하면 강약이 생기며 POP한 느낌을 줍니다.

2 COLOR

■ C53 M100 Y0 K0
R141 G10 B132

■ C0 M20 Y85 K0
R253 G210 B1

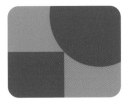

■ C88 M61 Y0 K0
R19 G94 B172

3 COLOR

■ C30 M74 Y0 K80
R66 G7 B53

■ C0 M79 Y0 K0
R233 G85 B153

■ C0 M50 Y75 K83
R79 G40 B0

■ C14 M23 Y40 K0
R225 G200 B158

■ C100 M50 Y48 K0
R0 G105 B124

■ C15 M0 Y100 K0
R230 G228 B0

4 COLOR

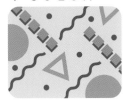

■ C78 M71 Y28 K0
R79 G84 B133

■ C0 M65 Y30 K0
R237 G121 B135

■ C30 M0 Y20 K0
R189 G225 B214

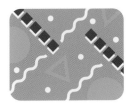

■ C80 M85 Y0 K0
R79 G58 B147

■ C80 M0 Y30 K0
R0 G174 B187

■ C0 M8 Y20 K0
R254 G239 B212

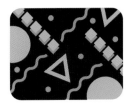

■ C25 M70 Y82 K65
R97 G43 B11

■ C0 M45 Y30 K0
R243 G166 B157

■ C51 M0 Y48 K0
R133 G200 B155

컬러풀한 고양이의 대행진

미국 장난감이나 사탕 등이 떠오르는 비비드한 컬러가 모였습니다.
강렬한 컬러를 조합하니 독특한 세계관이 펼쳐집니다.

KEYWORD | 비비드, 강렬함,
미국, 임팩트

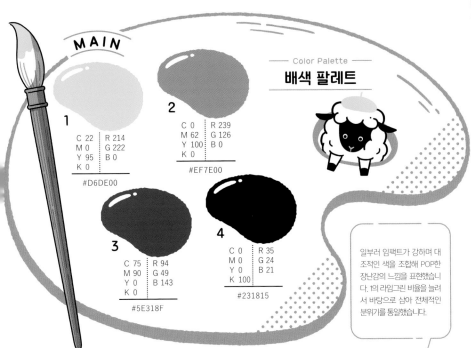

MAIN

— Color Palette —
배색 팔레트

1
C 22 | R 214
M 0 | G 222
Y 95 | B 0
K 0
#D6DE00

2
C 0 | R 239
M 62 | G 126
Y 100 | B 0
K 0
#EF7E00

3
C 75 | R 94
M 90 | G 49
Y 0 | B 143
K 0
#5E318F

4
C 0 | R 35
M 0 | G 24
Y 0 | B 21
K 100
#231815

일부러 임팩트가 강하며 대조적인 색을 조합해 POP한 장난감의 느낌을 표현했습니다. 1의 라임그린 비율을 늘려서 바탕으로 삼아 전체적인 분위기를 통일했습니다.

Coordination

메인 4색으로 만든 디자인들

2의 주황색을 메인으로 삼으면 더 따뜻한 느낌을 줍니다. 농색인 4로 테두리를 마감하니 로고도 더 강렬해졌네요.

핼러윈 느낌의 배색. 다크 컬러인 3을 바탕으로 사용해도 설레는 느낌이 살아납니다.

검은색 배경에 글자를 올리면 빛나는 것처럼 보이는 효과가 있습니다.

2가지 색을 조합한 디자인

(1+3)

(1+4)

(2+3)

모든 배색이 콘트라스트가 강렬해서 디자인이 눈에 띕니다. 배경색의 농도를 바꿔서 패턴을 넣으면 시끌벅적한 느낌을 줍니다.

3가지 색을 조합한 디자인

(1+2+3)

(1+2+4)

(2+3+4)

1+2+3은 미국의 화려한 과자를 떠올렸습니다. 1을 뺀 2+3+4는 어딘지 모르게 일본의 잡화점 같은 분위기도 느껴집니다.

메인 컬러로 가능한 배색들

C22 M0 Y95 K0 / R214 G222 B0

잘 어울리는 컬러 ▶ 채도나 명도가 높은 분홍색, 갈색, 초록색, 파란색, 빨간색

비비드하고 강렬한 인상의 색을 조합하면 활기찬 배색이 됩니다. 난색과도 잘 어울리지만, 한색의 경우 라임그린의 컬러감이 살아나는 효과도 있습니다.

2 COLOR

C 35 M85 Y78 K35
R133 G48 B41

C0 M85 Y60 K0
R233 G71 B77

C 80 M22 Y100 K0
R29 G145 B59

3 COLOR

C100 M0 Y20 K60
R0 G88 B112

C 75 M0 Y40 K0
R0 G177 B169

C 70 M100 Y47 K40
R76 G16 B65

C 10 M90 Y30 K0
R216 G52 B110

C0 M100 Y90 K0
R230 G0 B32

C 75 M0 Y16 K0
R0 G179 B212

4 COLOR

C 24 M67 Y32 K69
R91 G40 B55

C 53 M0 Y34 K0
R117 G189 B173

C 15 M0 Y28 K0
R225 G238 B201

C0 M74 Y70 K0
R235 G100 B68

C0 M70 Y20 K0
R235 G109 B142

C 80 M85 Y0 K0
R79 G58 B147

C 66 M49 Y66 K60
R53 G63 B48

C0 M60 Y15 K0
R238 G134 B161

C 51 M0 Y48 K0
R133 G200 B155

051

 # 여름색 블루의 비어 가든

맑게 갠 파란 하늘, 흩어지는 파도, 목을 축이는 거품….
여름의 상쾌하고 POP한 느낌을 채도 높은 하늘색을 메인으로 그려냈습니다.

KEYWORD | 여름, 시원함,
밝음, 프레시

MAIN

— Color Palette —
배색 팔레트

1
C 70 R 0
M 0 G 185
Y 5 B 231
K 0
#00B9E7

2
C 100 R 0
M 80 G 47
Y 0 B 123
K 30
#002F7B

3
C 0 R 248
M 35 G 182
Y 85 B 45
K 0
#F8B62D

4
C 0 R 238
M 60 G 134
Y 10 B 168
K 0
#EE86A8

선명한 하늘색인 1과 동계색인 2를 베이스로 삼고, 따뜻한 느낌의 주황색으로 활기찬 느낌을 더했습니다. 나아가 1과 대조적인 분홍색을 포인트로 넣은 유머러스한 배색입니다.

Coordination

메인 4색으로 만든 디자인들

COCKTAIL & SOUR

52P와 비슷한 패턴이지만 4의 밝은 분홍색이 메인 컬러가 되면 느낌이 완전히 달라집니다. 화려하고 걸리시한 디자인이 됐네요.

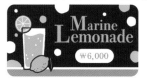

Marine Lemonade
₩6,000

짙은 파란색을 배경에 넣어 쿨한 느낌을 살렸습니다. 글자에 색을 넣어도 눈에 띕니다.

OTSUMAMI JERKY
블랙 페퍼

왼쪽 예시 작품의 색 비율을 역전시켰습니다. 글자와 그림이 눈에 띄며 밝은 느낌을 줍니다.

2가지 색을 조합한 디자인

(2+3)

(1+4)

(2+4)

고전적인 느낌의 2+3, 사이키델릭하고 신나는 느낌의 1+4, 젊고 사랑스러운 2+4… 조합에 따라 전혀 다른 개성을 즐길 수 있습니다.

3가지 색을 조합한 디자인

(1+2+4)

DRINK MENU

★ BEER	₩6,000
★ SOUR	₩4,500
★ WINE	₩6,000
★ SAKE	₩7,500
★ LEMONADE	₩4,000

(1+2+3)

(2+3+4)

4가 메인 컬러가 되면 팬시한 느낌, 3이면 POP한 느낌을 줍니다. 대비가 강한 조합이어도 2를 더하면 통일감이 생깁니다.

메인 컬러로 가능한 배색들

MAIN

C70 M0 Y5 K0 / R0 G185 B231

잘 어울리는 컬러 명도가 높은 한색, 보라색이나 채도가 높은 빨간색, 분홍색, 노란색

사이언이 강한 파란색이기 때문에 조합하는 색도 청량한 느낌의 한색이나 보라색이면 통일된 느낌이 생깁니다. 난색을 조합한다면 선명하고 대비가 강한 색이 좋습니다.

2 COLOR

C 30 M0 Y 100 K0
R 196 G 215 B0

C 29 M0 Y 10 K0
R 190 G 227 B 232

C 33 M 77 Y 0 K0
R 179 G 83 B 155

3 COLOR

C 100 M0 Y 74 K 20
R0 G 136 B 95

C 0 M 27 Y 84 K0
R 251 G 197 B 48

C 0 M 85 Y 60 K0
R 233 G 71 B 77

C 0 M6 Y 24 K0
R 255 G 242 B 206

C 70 M 90 Y 0 K0
R 105 G 49 B 142

C 81 M 49 Y 0 K0
R 41 G 114 B 186

4 COLOR

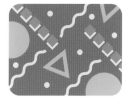

C 100 M 17 Y 44 K9
R0 G 135 B 143

C 0 M 57 Y 80 K0
R 241 G 138 B 56

C 8 M0 Y 75 K0
R 244 G 237 B 85

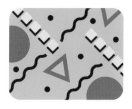

C 45 M 46 Y 0 K 60
R 82 G 72 B 106

C 63 M 56 Y 0 K0
R 112 G 113 B 179

C 20 M 10 Y 0 K0
R 211 G 222 B 241

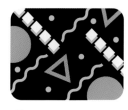

C 61 M 47 Y 33 K 82
R 30 G 33 B 44

C 0 M 55 Y 37 K0
R 240 G 144 B 135

C 0 M0 Y 60 K0
R 255 G 246 B 127

오리엔탈 중화 반점

중국의 전통색인 선명한 노란색과 빨간색에 눈에 띄는 모티브를 추가했습니다.
아시아 잡화나 쇼와 시대에 출시된 패키지 같은 '키치(kitsch)한 느낌'을 표현했습니다.

KEYWORD | 오리엔탈, 키치,
아시아 잡화, 중화

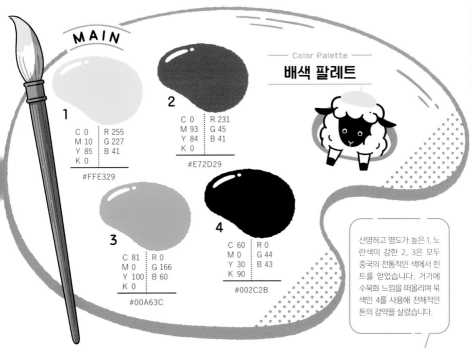

배색 팔레트

MAIN

1
C 0 R 255
M 10 G 227
Y 85 B 41
K 0

#FFE329

2
C 0 R 231
M 93 G 45
Y 84 B 41
K 0

#E72D29

3
C 81 R 0
M 0 G 166
Y 100 B 60
K 0

#00A63C

4
C 60 R 0
M 0 G 44
Y 30 B 43
K 90

#002C2B

선명하고 명도가 높은 1, 노란색이 강한 2, 3은 모두 중국의 전통적인 색에서 힌트를 얻었습니다. 거기에 수묵화 느낌을 떠올리며 묵색인 4를 사용해 전체적인 톤의 강약을 살렸습니다.

메인 4색으로 만든 디자인들

2와 4가 메인이 되면 순식간에 시크한 디자인이 됩니다! 세련된 분위기지만 강한 인상을 줍니다.

성냥갑을 떠올리며 1을 베이스로 삼고 2를 악센트로 사용했습니다.

브라질의 국기 컬러인 3과 1을 사용하면 남미 느낌이 납니다.

Coordination

2가지 색을 조합한 디자인

(3+4)

(1+3)

(1+2)

전부 강한 색이기 때문에 2색만으로도 임팩트가 상당합니다. 색상환에서 위치가 가까운 1+3, 1+2는 서로 잘 어울리는 조합입니다.

3가지 색을 조합한 디자인

(1+2+3)

(2+3+4)

(1+2+4)

3색이 되면 잡화 느낌이 살아납니다. 4를 바탕으로 사용하면 아릇한 느낌, 1이나 2를 사용하면 POP한 느낌이 살아납니다.

메인 컬러로 가능한 배색들

C 0 M10 Y85 K0 / R255 G227 B41

잘 어울리는 컬러 채도가 높은 하늘색, 분홍색, 보라색, 밝은 갈색

발색이 좋은 선명한 색이라면 한색이든 난색이든 중성색이든 쉽게 조합할 수 있습니다. 갈색이나 검은색 등 어두운색과 조합하면 강한 인상을 줍니다.

2 COLOR

C 85 M0 Y25 K0
R0 G170 B195

C 0 M85 Y40 K0
R232 G69 B102

C 74 M100 Y0 K0
R98 G24 B134

3 COLOR

C 70 M55 Y0 K20
R79 G95 B157

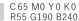
C 65 M0 Y0 K0
R55 G190 B240

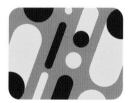

C 69 M49 Y25 K59
R46 G63 B87

C 0 M13 Y0 K35
R189 G175 B182

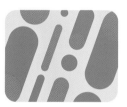

C 100 M20 Y50 K0
R0 G139 B140

C 0 M70 Y0 K0
R235 G110 B165

4 COLOR

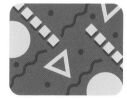

C 85 M75 Y0 K0
R58 G74 B157

C 0 M85 Y0 K0
R231 G66 B145

C 33 M0 Y13 K0
R181 G223 B226

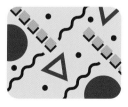

C 30 M100 Y65 K0
R184 G23 B68

C 0 M81 Y40 K60
R127 G33 B52

C 20 M30 Y70 K0
R213 G180 B92

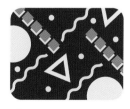

C 38 M70 Y82 K45
R116 G63 B34

C 0 M70 Y80 K0
R237 G109 B52

C 0 M14 Y17 K0
R252 G229 B211

RETRO

오래된 인쇄물처럼 빛바랜 듯한 톤이나 옛 영화처럼 낡은
세피아 컬러를 접하면 누구든 그리움을 느낍니다. 기억 속
의 세계가 살짝 흐릿하듯 배색도 강약을 줄여서 흐릿한 느
낌으로 통일했습니다.

레트로

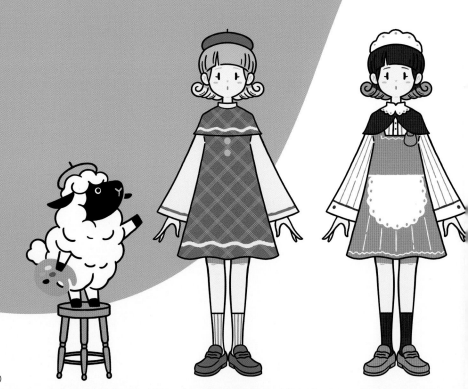

그리운 노을색 캐러멜

쇼와 시대 광고 등에 사용된 주황색이 섞인 빨간색은 그리움이 느껴지는 색입니다.
종이나 잉크 질이 좋지 않던 시절 특유의 칙칙한 느낌을 재현했습니다.

KEYWORD | 쇼와 스타일 레트로,
그리움, 밝음, 문구

MAIN

— Color Palette —
배색 팔레트

1
C 0 R 233
M 85 G 72
Y 80 B 48
K 0

#E94830

2
C 100 R 0
M 45 G 111
Y 60 B 111
K 0

#006F6F

3
C 0 R 248
M 35 G 184
Y 70 B 86
K 0

#F8B856

4
C 4 R 247
M 8 G 237
Y 15 B 221
K 0

#F7EDDD

1, 2 모두 비비드한 느낌이 나는 컬러지만, 살짝 빛바랜 느낌을 주면 레트로한 분위기가 살아납니다. 3은 캐러멜, 4는 오래된 종이에서 가져온 색이며 그리운 분위기를 강조합니다.

Coordination

메인 4색으로 만든 디자인들

레트로하고 부드러운 3을 전체적으로 사용해서 '쇼와 시대의 간식'을 표현했습니다.

청결한 느낌이 강한 2가 메인이 되면 비누 패키지 느낌이 납니다.

4를 바탕으로 사용해서 글자가 잘 읽히는 디자인을 제작했습니다. 광고에 적합합니다.

2가지 색을 조합한 디자인

(1+4)

(2+3)

(1+3)

1+4는 아이스크림 숟가락 포장지 등 저렴한 인쇄물을 떠올렸습니다. 2+3은 클래식한 느낌을 줍니다.

3가지 색을 조합한 디자인

(1+2+4)

(2+3+4)

(1+3+4)

농색인 2는 흰색 글자를 사용한 일러스트의 배경에 딱 맞습니다. 쇼와 시대의 느낌이 강한 1을 제외한 2+3+4는 서양풍 느낌이 물씬 납니다.

메인 컬러로 가능한 배색들

C0 M85 Y80 K0 / R233 G72 B48

잘 어울리는 컬러 명도가 높고 채도가 낮은 갈색, 하늘색, 선명한 청록색

갈색이나 베이지색과의 조합은 따뜻한 분위기를 연출합니다. 색상환에서 반대 위치의 하늘색이나 청록색과 조합하면 레트로 POP 느낌의 디자인이 됩니다.

2 COLOR

C0 M57 Y71 K0
R240 G138 B74

C0 M18 Y34 K34
R190 G166 B134

C70 M50 Y49 K75
R27 G41 B44

3 COLOR

C71 M24 Y76 K73
R18 G62 B31

C0 M38 Y57 K0
R246 G179 B113

C67 M59 Y37 K70
R41 G40 B57

C28 M0 Y14 K12
R178 G210 B208

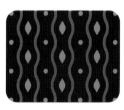

C29 M73 Y49 K65
R93 G38 B44

C0 M64 Y55 K0
R238 G123 B98

4 COLOR

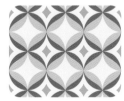

C75 M0 Y40 K0
R0 G177 B169

C0 M28 Y52 K0
R249 G199 B130

C0 M6 Y17 K0
R255 G243 B219

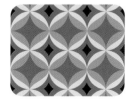

C0 M64 Y75 K83
R79 G26 B0

C30 M40 Y65 K0
R191 G157 B99

C11 M13 Y25 K0
R232 G221 B196

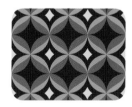

C15 M80 Y100 K50
R133 G46 B0

C0 M50 Y90 K0
R243 G152 B28

C0 M15 Y70 K0
R254 G220 B94

다방의 기억은 녹청색

앞치마를 입은 고양이들이 맞이해 주는 이곳은 흐릿한 파란색의 다방.
쇼와 모던을 생각하며 시간이 멈춘 듯한 신기한 세계를 표현했습니다.

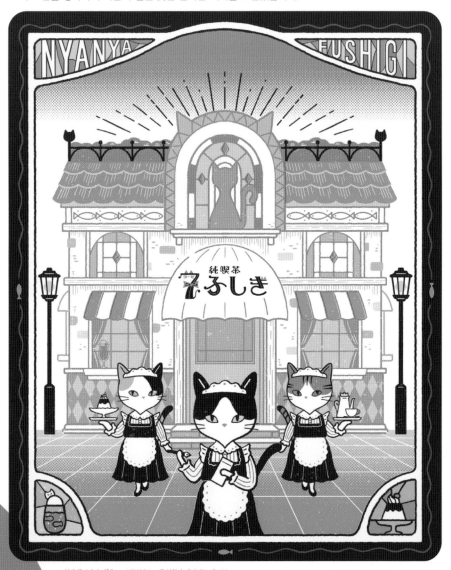

<純喫茶 7 ふしぎ from NEKOBU> -주식회사 페리시모 네코부

페리시모 '네코부'는 주식회사 페리시모 사내의 고양이를 좋아하는 사
람들이 모여 '고양이와 사람이 모두 행복한 사회'를 만들기 위해
기부 굿즈 등을 기획하는 사내 동아리입니다.

공식 홈페이지: http://www.nekobu.com/
SNS: @felissimonekobu

KEYWORD 일본풍 모던, 불가사의,
조용함, 차분함

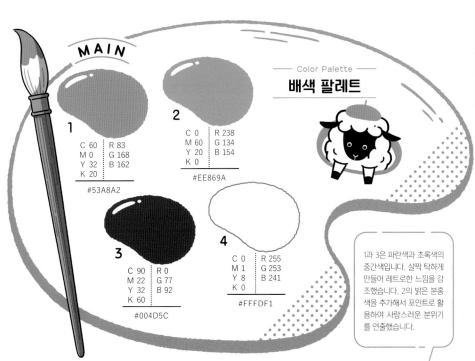

MAIN

1
C 60 | R 83
M 0 | G 168
Y 32 | B 162
K 20

#53A8A2

2
C 0 | R 238
M 60 | G 134
Y 20 | B 154
K 0

#EE869A

— Color Palette —
배색 팔레트

3
C 90 | R 0
M 22 | G 77
Y 32 | B 92
K 60

#004D5C

4
C 0 | R 255
M 1 | G 253
Y 8 | B 241
K 0

#FFFDF1

1과 3은 파란색과 초록색의 중간색입니다. 살짝 탁하게 만들어 레트로한 느낌을 강조했습니다. 2의 밝은 분홍색을 추가해서 포인트로 활용하여 사랑스러운 분위기를 연출했습니다.

Coordination

메인 4색으로 만든 디자인들

어둡고 딱딱한 이미지인 3은 금속 표현에 잘 맞는 색입니다.

딸기우유처럼 달콤한 느낌의 2를 메인으로 삼으면 화려하고 팬시한 디자인이 됩니다.

3은 낡은 잉크의 색과 비슷해 활판 인쇄 같은 분위기도 낼 수 있습니다.

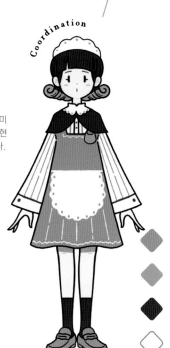

2가지 색을 조합한 디자인

(2+4)

(1+3)

(3+4)

오래된 종이를 연상시키는 4에 발색이 좋은 색이나 POP한 그림을 조합하면 신선한 느낌을 줄 수 있습니다. 동계색인 1+3은 모던한 느낌입니다.

3가지 색을 조합한 디자인

(1+2+3)

(1+3+4)

(1+2+4)

1+2+3은 어둡고 독특한 세계관을 연출합니다. 농색으로 배경, 담색(淡色)으로 선을 그린 1+3+4는 패턴이 튀어나와 보이는 효과가 있습니다.

메인 컬러로 가능한 배색들

MAIN

C60 M0 Y32 K20 / R83 G168 B162

잘 어울리는 컬러 명도가 낮고 깊이가 있는 갈색, 노란색, 분홍색, 파란색, 보라색

갈색이나 남색 등 짙은 색과 조합하면 신비로운 느낌이 강해집니다. 대조적인 색상인 분홍색이나 보라색과도 잘 맞으며 이국적인 느낌을 연출합니다.

2 COLOR

■ C 20 M 58 Y 46 K 69
R 95 G 52 B 48

■ C 0 M 45 Y 78 K 0
R 245 G 163 B 64

■ C 82 M 60 Y 20 K 0
R 56 G 99 B 152

3 COLOR

■ C 86 M 70 Y 0 K 50
R 24 G 45 B 105

■ C 30 M 0 Y 65 K 0
R 194 G 218 B 117

■ C 20 M 90 Y 68 K 0
R 201 G 57 B 67

■ C 0 M 41 Y 16 K 0
R 244 G 176 B 183

■ C 13 M 73 Y 49 K 70
R 98 G 33 B 37

■ C 0 M 50 Y 45 K 0
R 242 G 155 B 126

4 COLOR

■ C 0 M 89 Y 11 K 0
R 231 G 52 B 131

■ C 0 M 36 Y 60 K 0
R 247 G 182 B 108

■ C 5 M 9 Y 20 K 0
R 245 G 234 B 210

■ C 64 M 41 Y 39 K 68
R 42 G 59 B 65

■ C 15 M 30 Y 53 K 0
R 222 G 185 B 127

■ C 4 M 0 Y 18 K 0
R 249 G 249 B 222

■ C 76 M 85 Y 19 K 18
R 80 G 52 B 116

■ C 64 M 71 Y 0 K 0
R 114 G 86 B 162

■ C 16 M 74 Y 0 K 0
R 209 G 94 B 159

 # 모던걸은 마스카라에 푹 빠졌다

다이쇼 로망이 꽃피던 시절의 화장품 광고가 우아한 색으로 되살아났네요.
시크한 검은색과 요염한 분홍색 × 골드가 로맨틱한 분위기를 연출합니다.

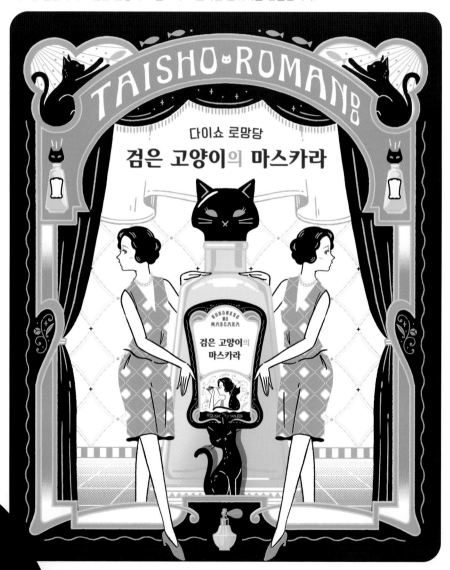

KEYWORD │ 다이쇼 로망, 고급,
화려함, 모던

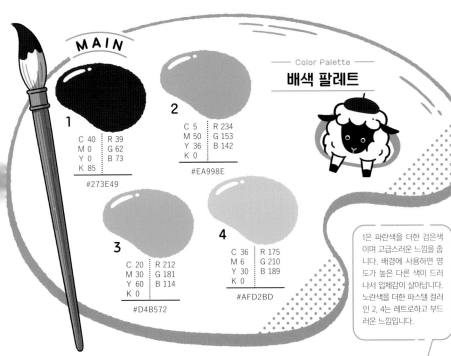

MAIN

1

C 40	R 39
M 0	G 62
Y 0	B 73
K 85	

#273E49

2

C 5	R 234
M 50	G 153
Y 36	B 142
K 0	

#EA998E

─── Color Palette ───
배색 팔레트

3

C 20	R 212
M 30	G 181
Y 60	B 114
K 0	

#D4B572

4

C 36	R 175
M 6	G 210
Y 30	B 189
K 0	

#AFD2BD

1은 파란색을 더한 검은색이며 고급스러운 느낌을 줍니다. 배경에 사용하면 명도가 높은 다른 색이 드러나서 입체감이 살아납니다. 노란색을 더한 파스텔 컬러인 2, 4는 레트로하고 부드러운 느낌입니다.

메인 4색으로 만든 디자인들

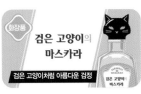

1은 눈에 잘 띄는 색이기 때문에 광고 등 글자를 강조해야 할 때 사용하면 좋습니다.

Coordination

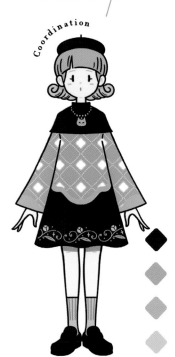

2의 핑크를 전면에 드러낸 여성스러운 포스터. 1로 그린 검은 고양이가 분위기를 잡아줍니다.

훈장에서 떠올린 디자인. 골드를 연상하게 하는 3은 고급스러운 느낌이 가득합니다.

2가지 색을 조합한 디자인

(1+4)

(1+3)

(2+4)

명도가 낮은 1은 선화에도 배경에도 사용할 수 있는 색입니다. 1+3은 역사가 느껴지는 배색이기 때문에 전통적인 패턴에도 잘 어울립니다.

3가지 색을 조합한 디자인

(1+2+3)

(1+2+4)

(1+3+4)

1+3+4처럼 어두운색으로 배경을, 밝은색으로 무늬를 칠하면 원근감이 살아납니다. 해외 만화에서 자주 볼 수 있는 방법입니다.

메인 컬러로 가능한 배색들

MAIN

C40 M0 Y0 K85 / R39 G62 B73

잘 어울리는 컬러 차분한 느낌의 베이지색, 빨간색, 파란색, 탁한 노란색

남색에 가까운 검은색이기 때문에 다양한 색상에 어울립니다. 배경색으로도 포인트 색으로도 사용할 수 있습니다. 살짝 탁하기 때문에 차분한 톤의 컬러와 잘 맞습니다.

2 COLOR

C 7 M15 Y 27 K 0
R239 G221 B191

C 8 M90 Y 80 K 0
R220 G57 B49

C 67 M0 Y 36 K 0
R65 G185 B178

3 COLOR

C 0 M71 Y 48 K 0
R236 G107 B103

C 18 M0 Y 56 K 0
R221 G231 B138

C 8 M46 Y 52 K 57
R130 G87 B63

C 0 M40 Y 56 K 12
R226 G161 B105

C 0 M83 Y 100 K 0
R234 G77 B7

C 6 M9 Y 76 K 5
R238 G218 B77

4 COLOR

C 56 M92 Y 40 K 0
R136 G51 B102

C 0 M22 Y 60 K 15
R226 G188 B105

C 0 M6 Y 12 K 4
R249 G239 B224

C 46 M22 Y 7 K 0
R148 G179 B212

C 52 M40 Y 41 K 0
R139 G144 B142

C 7 M13 Y 19 K 0
R240 G225 B208

C 0 M90 Y 100 K 27
R189 G43 B3

C 0 M65 Y 90 K 0
R238 G120 B31

C 0 M27 Y 56 K 0
R250 G200 B122

 # 다이쇼 로망당의 포장지

70P의 스핀오프로, 다이쇼 로망의 느낌이 나는 모티브를 포장지에 그려 넣었습니다.
오래된 종이와 비슷한 베이지를 바탕으로 사용하면 주황색도 클래식해집니다.

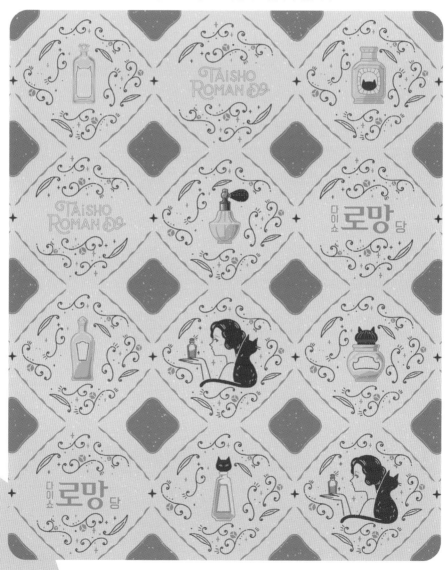

KEYWORD | 다이쇼 로망, 노스탤지어,
레트로, 우아함

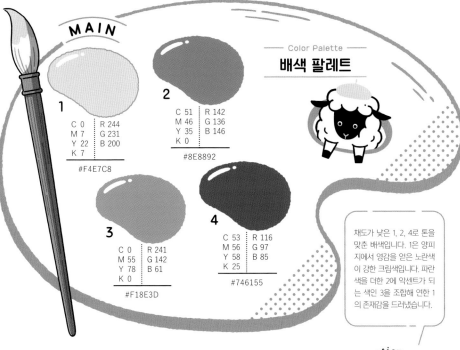

MAIN

— Color Palette —
배색 팔레트

1
C 0	R 244
M 7	G 231
Y 22	B 200
K 7	

#F4E7C8

2
C 51	R 142
M 46	G 136
Y 35	B 146
K 0	

#8E8892

3
C 0	R 241
M 55	G 142
Y 78	B 61
K 0	

#F18E3D

4
C 53	R 116
M 56	G 97
Y 58	B 85
K 25	

#746155

채도가 낮은 1, 2, 4로 톤을 맞춘 배색입니다. 1은 양피지에서 영감을 얻은 노란색이 강한 크림색입니다. 파란색을 더한 2에 악센트가 되는 색인 3을 조합해 연한 1의 존재감을 드러냈습니다.

메인 4색으로 만든 디자인들

Coordination

편지지를 본뜬 디자인. 2의 회색을 테두리에 사용해서 역사적인 건축물 같은 중후함을 더했습니다.

양과자점의 패키지 디자인을 떠올렸습니다. 4를 배경에 사용하면 고급스러운 분위기가 됩니다.

찻집의 컵 받침을 떠올렸습니다. 3의 주황색을 바탕으로 사용하면 밝고 가벼운 느낌을 연출할 수 있습니다.

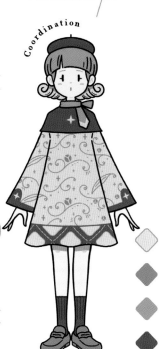

2가지 색을 조합한 디자인

(3+4)

(2+4)

(1+4)

3+4는 광고 인쇄에 자주 등장하는 배색입니다. 채도가 낮은 색을 조합한 2+4, 1+4는 우아해서 포장지 등에 잘 어울립니다.

3가지 색을 조합한 디자인

(1+2+4)

(2+3+4)

(1+3+4)

2의 회색을 바탕에 사용하면 매니시(mannish)하고 어두운 분위기가 됩니다. 2가 들어가지 않으면 따뜻한 느낌이 강해집니다.

메인 컬러로 가능한 배색들

C0 M7 Y22 K7 / R244 G231 B200

잘 어울리는 컬러 명도가 낮은 갈색, 빨간색, 초록색, 분홍색, 파란색, 주황색

너무 튀지 않는 자연스러운 베이지색이기 때문에 어떤 색이든 잘 맞습니다. 특히 탁하고 노란색이 강한 레트로풍의 색과 잘 어울립니다.

2 COLOR

■ C23 M47 Y40 K63
R103 G73 B67

■ C70 M60 Y21 K48
R59 G64 B99

■ C6 M93 Y71 K16
R199 G39 B52

3 COLOR

■ C0 M85 Y54 K0
R233 G70 B85

■ C83 M63 Y0 K18
R46 G81 B151

■ C34 M73 Y16 K66
R87 G34 B68

■ C0 M47 Y57 K6
R235 G155 B103

■ C97 M54 Y78 K0
R0 G102 B84

■ C57 M0 Y99 K5
R117 G183 B41

4 COLOR

■ C0 M81 Y90 K50
R147 G46 B3

■ C0 M77 Y89 K4
R230 G90 B33

■ C0 M41 Y68 K0
R246 G172 B88

■ C73 M56 Y32 K0
R86 G108 B141

■ C80 M32 Y33 K0
R18 G137 B159

■ C39 M0 Y25 K0
R166 G215 B203

■ C62 M89 Y45 K0
R124 G58 B100

■ C0 M75 Y34 K0
R234 G97 B119

■ C0 M54 Y28 K0
R240 G147 B150

 # 도도표 레트로 우편

문명개화의 파도가 몰려오던 메이지 시대의 서양풍 건축에서 영감을 받은 배색입니다.
중후한 갈색과 빨간색에서 모던하면서도 힘찬 느낌이 전해집니다.

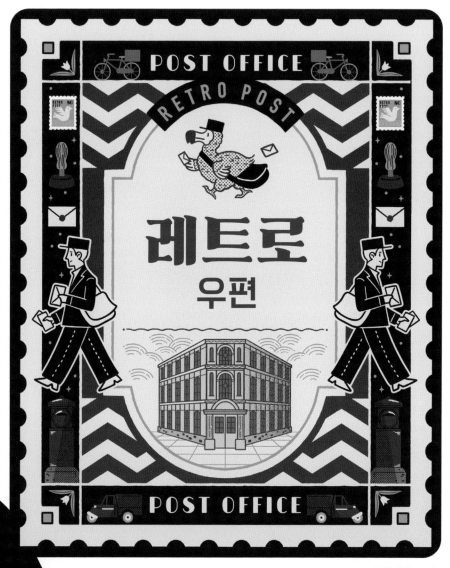

KEYWORD | 클래식, 모던,
중후함, 격식

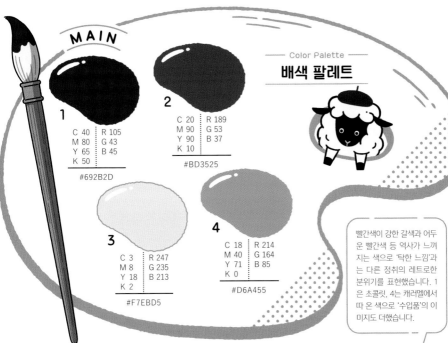

MAIN

— Color Palette —
배색 팔레트

1
C 40 | R 105
M 80 | G 43
Y 65 | B 45
K 50
#692B2D

2
C 20 | R 189
M 90 | G 53
Y 90 | B 37
K 10
#BD3525

3
C 3 | R 247
M 8 | G 235
Y 18 | B 213
K 2
#F7EBD5

4
C 18 | R 214
M 40 | G 164
Y 71 | B 85
K 0
#D6A455

빨간색이 강한 갈색과 어두운 빨간색 등 역사가 느껴지는 색으로 '탁한 느낌'과는 다른 정취의 레트로한 분위기를 표현했습니다. 1은 초콜릿, 4는 캐러멜에서 따 온 색으로 '수입품'의 이미지도 더했습니다.

Coordination

메인 4색으로 만든 디자인들

격조 높은 느낌의 4를 배경에 사용한 우표 스타일의 디자인입니다.

빨간색을 전면에 내세우면 강렬한 인상을 줍니다. 긴급한 메시지에도 잘 어울립니다.

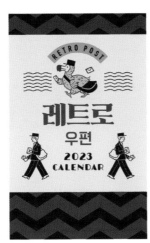

1과 2를 조합한 패턴을 위아래로 넣어 시선을 끌었습니다.

2가지 색을 조합한 디자인

1+4

1+2

1+3

동계색으로 통일한 1+4는 부드러운 느낌, 1+2는 중후한 느낌입니다. 1+3은 선화나 판화 느낌의 표현에 잘 어울립니다.

3가지 색을 조합한 디자인

1+2+4

1+3+4

1+2+3

1, 2, 4로 통일하면 조금 더 오래된 인상을 줍니다. 1+3+4, 1+2+3도 시크하고 우아한 배색입니다.

메인 컬러로 가능한 배색들

C40 M80 Y65 K50 / R105 G43 B45

잘 어울리는 컬러 부드러운 주황색, 노란색, 연두색, 파란색, 분홍색

밝은 갈색이기 때문에 명도가 높고 부드러운 색이 잘 어울립니다. 주황색이나 노란색은 따스한 인상, 한색이나 보라색은 차분한 인상을 줍니다.

2 COLOR

C 0 M57 Y 85 K 0
R241 G138 B44

C 28 M0 Y 76 K 0
R199 G219 B88

C 60 M15 Y 30 K 0
R106 G175 B179

3 COLOR

C 47 M0 Y 0 K 0
R136 G209 B245

C 20 M0 Y 70 K 0
R217 G227 B103

C 26 M0 Y 27 K 0
R200 G228 B201

C 0 M24 Y 65 K 24
R209 G171 B86

C 80 M34 Y 100 K 0
R49 G132 B58

C 0 M30 Y 100 K 5
R243 G185 B0

4 COLOR

C 28 M90 Y 59 K 0
R188 G56 B79

C 0 M60 Y 45 K 0
R239 G133 B117

C 0 M38 Y 47 K 0
R246 G180 B133

C 0 M57 Y 26 K 0
R239 G140 B149

C 45 M64 Y 57 K 0
R158 G107 B99

C 13 M8 Y 22 K 0
R228 G229 B206

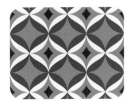

C 60 M86 Y 58 K 0
R127 G65 B87

C 5 M66 Y 71 K 0
R230 G117 B71

C 2 M0 Y 42 K 0
R254 G247 B172

SPACE

주로 밤하늘 같은 어두운 컬러가 메인이지만, 별빛을 나타
내는 컬러를 포인트로 사용해서 변화를 줬습니다. 또 달빛
이 만들어내는 음영 등 섬세한 대비를 표현하기 위한 보조
적인 컬러 선택도 중요합니다.

———————— 스페이스 ————————

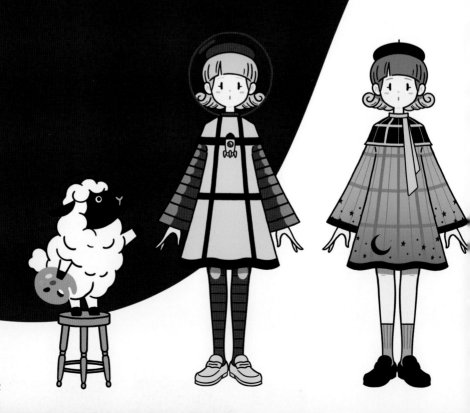

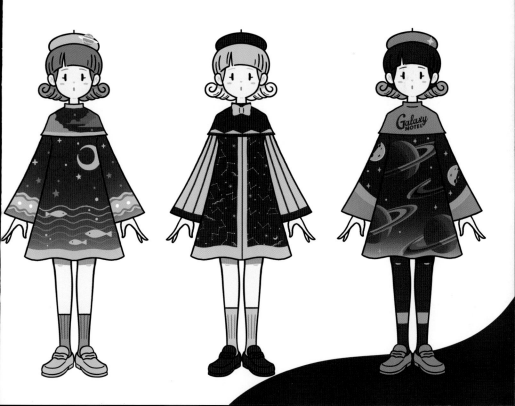

밤하늘의 모험가들

유쾌한 동료들과 행성 탐험 GO! 외국 그림책에서 떠올린 작품입니다.
탁한 한색을 사용해 우주를 따뜻하게 표현했습니다.

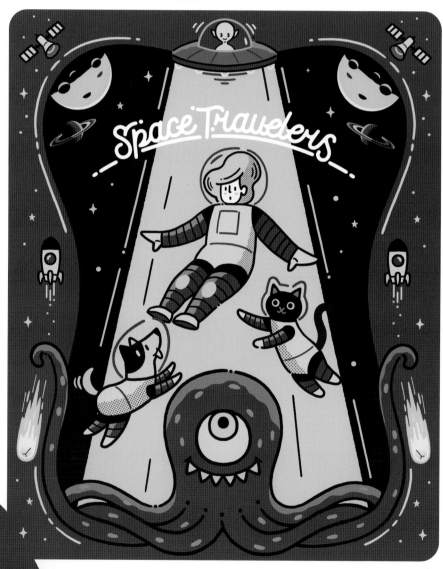

KEYWORD 밤, 온화함,
조용함, 북유럽

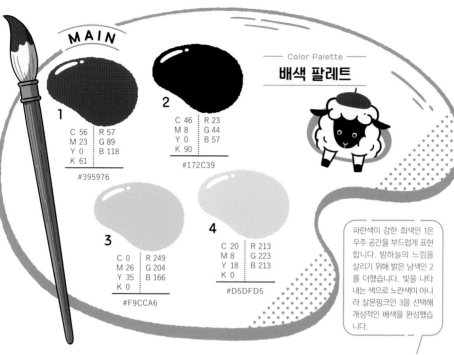

MAIN

— Color Palette —
배색 팔레트

1
C 56 | R 57
M 23 | G 89
Y 0 | B 118
K 61

#395976

2
C 46 | R 23
M 8 | G 44
Y 0 | B 57
K 90

#172C39

3
C 0 | R 249
M 26 | G 204
Y 35 | B 166
K 0

#F9CCA6

4
C 20 | R 213
M 8 | G 223
Y 18 | B 213
K 0

#D5DFD5

파란색이 강한 회색인 1은 우주 공간을 부드럽게 표현합니다. 밤하늘의 느낌을 살리기 위해 밝은 남색인 2를 더했습니다. 빛을 나타내는 색으로 노란색이 아니라 살몬핑크인 3을 선택해 개성적인 배색을 완성했습니다.

메인 4색으로 만든 디자인들

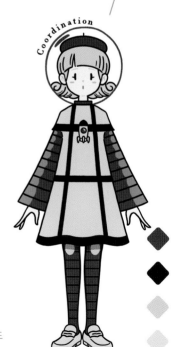

Coordination

밝은 색감의 3으로 배경을 채웁니다. 유니크한 문어가 눈에 띄는 POP한 디자인입니다.

남색을 바탕에 사용해서 우주를 그리면 더 시크한 분위기가 됩니다.

무채색에 가까운 4는 우주 외의 테마에도 폭넓게 사용할 수 있는 편리한 컬러입니다.

2가지 색을 조합한 디자인

(2+3)

(2+4)

(1+3)

2+3, 2+4는 콘트라스트를 살린 실루엣 일러스트입니다. 흰색과 검은색을 사용한 흑백보다 부드러운 느낌입니다.

3가지 색을 조합한 디자인

(1+3+4)

(2+3+4)

(1+2+4)

농색인 2가 들어가지 않은 1+3+4는 부드러운 분위기입니다. 2는 패턴을 살리는 배경에도, 패턴 윤곽을 그리는 선에도 사용할 수 있습니다.

메인 컬러로 가능한 배색들

MAIN
C56 M23 Y0 K61 / R57 G89 B118

잘 어울리는 컬러 부드러운 노란색이나 주황색, 하늘색, 보라색, 크림색

배경색이나 밝은색을 잡아주는 컬러로 활약하며, 동계색인 남색이나 연한 청회색과 조합해 원근감을 표현할 수도 있습니다.

2 COLOR

C 0 M20 Y 100 K0
R253 G208 B0

C 70 M0 Y 20 K0
R27 G184 B206

C 53 M54 Y 0 K0
R136 G121 B183

3 COLOR

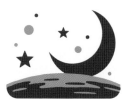

C 80 M35 Y 0 K85
R0 G30 B61

C 0 M19 Y 55 K0
R252 G215 B130

C 10 M65 Y 0 K0
R220 G118 B171

C 15 M0 Y 70 K0
R228 G232 B101

C 0 M61 Y 51 K0
R239 G130 B107

C 0 M3 Y 13 K0
R255 G249 B230

4 COLOR

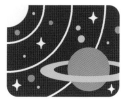
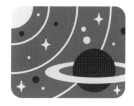
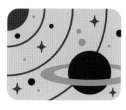

C 0 M59 Y 70 K0
R240 G134 B75

C 47 M0 Y 27 K0
R142 G207 B197

C 17 M0 Y 0 K0
R218 G240 B252

C 51 M8 Y 0 K42
R86 G136 B165

C 37 M0 Y 0 K0
R167 G220 B247

C 12 M0 Y 43 K0
R233 G238 B169

C 46 M74 Y 39 K59
R84 G40 B61

C 0 M65 Y 25 K0
R237 G121 B142

C 0 M13 Y 9 K12
R233 G214 B210

별이 쏟아지는 밤, 장막의 집

이야기 속의 세계에서 밤하늘은 종종 불온하고 알 수 없는 존재로 그려집니다.
지금부터 시작되는 미스터리한 이야기에 대한 불안과 기대를 보라색으로 표현했습니다.

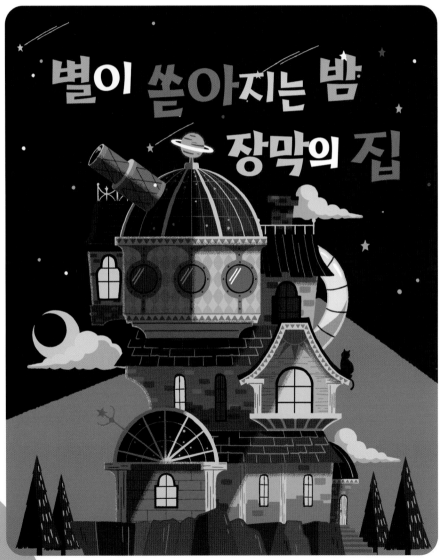

〈별이 쏟아지는 밤, 장막의 집〉
—주식회사 BOUKEN WORKS THE NAZO STORE

KEYWORD 미스터리, 호러,
이야기, 핼러윈

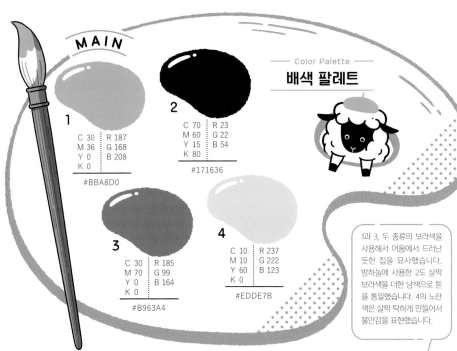

MAIN

—— Color Palette ——
배색 팔레트

1
C 30 | R 187
M 36 | G 168
Y 0 | B 208
K 0
#BBA8D0

2
C 70 | R 23
M 60 | G 22
Y 15 | B 54
K 80
#171636

3
C 30 | R 185
M 70 | G 99
Y 0 | B 164
K 0
#B963A4

4
C 10 | R 237
M 10 | G 222
Y 60 | B 123
K 0
#EDDE7B

1과 3, 두 종류의 보라색을 사용해서 어둠에서 드러난 듯한 집을 묘사했습니다. 밤하늘에 사용한 2도 살짝 보라색을 더한 남색으로 톤을 통일했습니다. 4의 노란색은 살짝 탁하게 만들어서 불안감을 표현했습니다.

Coordination

메인 4색으로 만든 디자인들

'노란 하늘'은 실제 자연에는 존재하지 않습니다. 4의 톤까지 더해져 수상하고 사이키델릭한 분위기를 연출합니다.

알록달록한 색의 글자를 넣은 POP한 느낌의 디자인.

2+4는 글자가 눈에 잘 띄기 때문에 정보 전달에 적합한 배색입니다.

2가지 색을 조합한 디자인

(2+4)

(3+4)

(1+2)

4는 2와 조합하면 과학적인 느낌, 3과 조합하면 캐주얼한 느낌을 줍니다. 1+2는 샤프한 분위기를 연출합니다.

3가지 색을 조합한 디자인

(1+2+4)

(1+2+3)

(2+3+4)

농도와 색상이 다른 컬러를 조합한 1+2+4는 복잡한 그림을 묘사할 때 잘 맞습니다. 동계색인 1+2+3은 깊이감을 연출할 수 있습니다.

메인 컬러로 가능한 배색들

C30 M36 Y0 K0 / R187 G168 B208

잘 어울리는 컬러 연한 노란색, 한색이나 선명한 보라색, 갈색, 초록색, 남색

한색이나 대조적인 노란색과 잘 어울립니다. 톤이 비슷한 색으로 통일하면 부드러운 느낌을 연출할 수 있습니다. 채도가 높은 색이나 농색과 조합해 강약을 살릴 수도 있습니다.

2 COLOR

C0 M0 Y40 K0
R255 G249 B177

C91 M24 Y39 K0
R0 G140 B155

C43 M84 Y79 K42
R113 G44 B37

3 COLOR

C49 M86 Y0 K47
R98 G28 B96

C20 M0 Y77 K0
R218 G226 B83

C26 M0 Y0 K0
R197 G231 B250

C0 M18 Y0 K0
R251 G224 B236

C45 M30 Y0 K90
R29 G31 B50

C51 M0 Y50 K0
R134 G200 B151

4 COLOR

C91 M84 Y32 K0
R47 G63 B119

C0 M10 Y56 K0
R255 G231 B132

C18 M15 Y0 K7
R206 G206 B226

C100 M40 Y54 K39
R0 G85 B89

C60 M0 Y30 K10
R90 G181 B178

C31 M0 Y21 K0
R187 G224 B212

C79 M92 Y40 K24
R71 G40 B88

C39 M91 Y0 K0
R167 G45 B139

C13 M0 Y57 K0
R232 G235 B136

내 머릿속의 작은 우주

사람을 우주에 빗대어 '소우주'라고 표현하기도 합니다.
소녀의 머릿속에 떠오르는 것들을 밤하늘에 빛나는 별처럼 그려냈습니다.

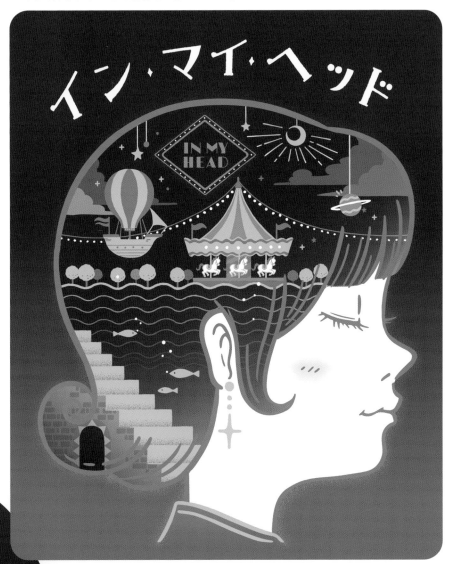

〈イン・マイ・ヘッド〉 -토나리노사티

KEYWORD | 조용함, 사이키델릭,
네온, 신비로움

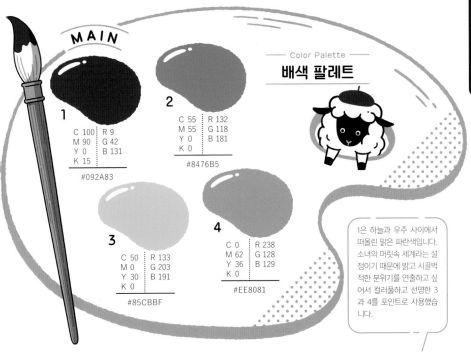

MAIN

— Color Palette —
배색 팔레트

1
C 100	R 9
M 90	G 42
Y 0	B 131
K 15	

#092A83

2
C 55	R 132
M 55	G 118
Y 0	B 181
K 0	

#8476B5

3
C 50	R 133
M 0	G 203
Y 30	B 191
K 0	

#85CBBF

4
C 0	R 238
M 62	G 128
Y 36	B 129
K 0	

#EE8081

1은 하늘과 우주 사이에서 떠올린 맑은 파란색입니다. 소녀의 머릿속 세계라는 설정이기 때문에 밝고 시끌벅적한 분위기를 연출하고 싶어서 컬러풀하고 선명한 3과 4를 포인트로 사용했습니다.

메인 4색으로 만든 디자인들

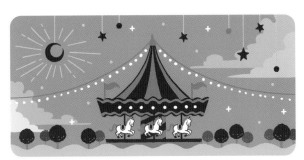

4의 분홍색을 노을이 지는 하늘로 설정하고 배경에 사용했습니다. 92P 작품의 세계관은 그대로 유지하며 인상을 완전히 바꿀 수 있습니다.

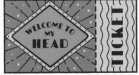

80년대 록(rock)의 느낌을 살려 1을 사용한 테두리를 효과적으로 활용한 디자인입니다.

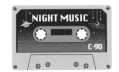

카세트테이프를 컬러풀한 색으로 그려 '장난감'을 표현했습니다.

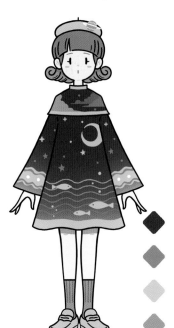

2가지 색을 조합한 디자인

(1+3)

(1+2)

(2+3)

1은 청록색인 3과 조합하면 바다, 보라색인 2와 조합하면 밤하늘처럼 느껴집니다. 2+3은 팬시한 분위기를 연출합니다.

3가지 색을 조합한 디자인

(1+2+4)

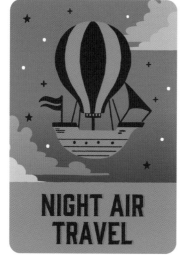

NIGHT AIR TRAVEL

(1+3+4)

(1+2+3)

한색과 보라색인 1+2+3은 깔끔하고 우아한 배색입니다. 4가 들어가면 현실에서 동떨어진 분위기가 연출되어 개성적인 세계관이 완성됩니다.

메인 컬러로 가능한 배색들

MAIN

C100 M90 Y0 K15 / R9 G42 B131

잘 어울리는 컬러 선명하고 밝은 한색, 보라색, 노란색, 노란색이 강한 빨간색

탁하지 않은 맑고 투명한 색과 조합하는 것이 좋습니다. 대조적인 색과 조합해도 깔끔합니다. 회색 등 채도가 낮은 색의 서포트 컬러로 사용해도 좋습니다.

2 COLOR

C 20 M0 Y 100 K0
R218 G224 B0

C 38 M84 Y 0 K0
R169 G65 B147

C 100 M0 Y 62 K0
R0 G157 B129

3 COLOR

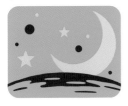

C 73 M0 Y 25 K0
R0 G181 B197

C 0 M15 Y 70 K0
R254 G220 B94

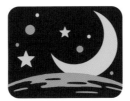

C 0 M48 Y 58 K0
R243 G158 B104

C 38 M0 Y 20 K0
R168 G217 B212

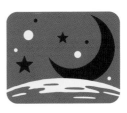

C 0 M84 Y 49 K0
R233 G73 B92

C 0 M0 Y 49 K0
R255 G248 B155

4 COLOR

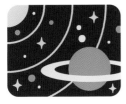

C 0 M59 Y 23 K0
R239 G136 B151

C 47 M0 Y 0 K0
R136 G209 B245

C 14 M9 Y 0 K0
R224 G229 B243

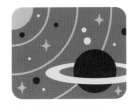

C 70 M33 Y 0 K20
R63 G125 B179

C 11 M25 Y 62 K0
R231 G196 B111

C 37 M0 Y 0 K0
R167 G220 B247

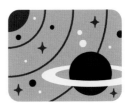

C 78 M62 Y 0 K68
R23 G35 B82

C 15 M0 Y 0 K28
R179 G195 B204

C 0 M0 Y 80 K0
R255 G243 B63

침대 열차는 은하를 달린다

밤하늘이라고 하면 파란색이라는 이미지가 강하지만 아주 오래전의 별자리 지도 중에는 초록색으로 그려진 것도 있습니다. 수억 광년 너머의 멀고 먼 우주를 깊은 초록색으로 표현했습니다.

〈하늘을 나는 침대 열차로부터의 초대장〉
—수수께끼 문구 기쓰쓰키당

KEYWORD | 별자리, 클래식, 아날로그, 과학

MAIN

Color Palette
배색 팔레트

1
C 70 R 1
M 15 G 65
Y 45 B 59
K 75
#01413B

2
C 42 R 159
M 0 G 211
Y 37 B 179
K 0
#9FD3B3

3
C 0 R 249
M 30 G 194
Y 60 B 112
K 0
#F9C270

4
C 3 R 250
M 4 G 245
Y 12 B 230
K 0
#FAF5E6

1은 칠판 같은 짙은 초록색을 선택해 아날로그적인 느낌을 연출했습니다. 밤하늘에 드러난 실루엣 등을 밝은 초록색인 2로 그려서 깊이감을 살렸습니다. 4의 크림색은 파란색을 살짝 더해서 톤을 통일했습니다.

Coordination

메인 4색으로 만든 디자인들

부드러운 톤의 2, 3, 4가 중심이 됩니다. 1을 전체에 칠하는 대신 섬세한 선화에 사용해서 부드러운 분위기를 연출했습니다.

봉투를 떠올린 디자인. 3을 메인 컬러로 사용해서 밝은 느낌을 줬습니다.

오래된 종이 같은 느낌을 주는 4를 바탕에 사용한 클래식한 디자인입니다.

2가지 색을 조합한 디자인

(1+2)

(1+3)

(1+4)

1은 실루엣 일러스트의 배경에 사용해도 좋습니다. 1+4처럼 선화에 사용하면 오래된 책의 삽화 같은 분위기를 연출할 수 있습니다.

3가지 색을 조합한 디자인

(2+3+4)

(1+2+3)

(1+3+4)

2+3+4는 부드러운 느낌입니다. 1+3+4처럼 연한 배색 속에 1을 포인트로 사용해도 좋습니다.

메인 컬러로 가능한 배색들

MAIN

C70 M15 Y45 K75 / R1 G65 B59

잘 어울리는 컬러 차분한 톤의 초록색, 하늘색, 노란색, 주황색, 보라색

연한 초록색, 연두색, 청록색 등 초록색 계열의 컬러와 잘 어울립니다. 동계색과 조합하면 통일된 느낌을 줍니다. 주황색이나 살몬핑크처럼 노란색이 강한 난색과도 잘 맞습니다.

2 COLOR

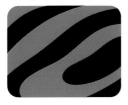

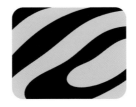

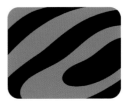

C 0 M75 Y 85 K 0
R 235 G97 B42

C 29 M0 Y 100 K 0
R 198 G216 B0

C 79 M28 Y 59 K 0
R 35 G141 B120

3 COLOR

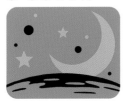

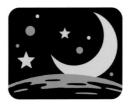

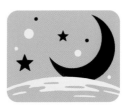

C 74 M16 Y 37 K 0
R 41 G161 B165

C 9 M31 Y 59 K 0
R 233 G187 B114

C 0 M56 Y 34 K 0
R 240 G142 B139

C 23 M0 Y 43 K 0
R 208 G228 B168

C 0 M36 Y 68 K 0
R 247 G182 B90

C 0 M0 Y 70 K 0
R 255 G244 B98

4 COLOR

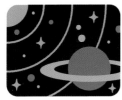

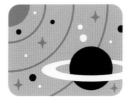

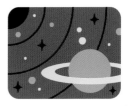

C 90 M36 Y 48 K 0
R 0 G126 B133

C 20 M35 Y 65 K 0
R 211 G172 B100

C 10 M39 Y 42 K 0
R 228 G173 B141

C 78 M40 Y 0 K 0
R 41 G128 B196

C 35 M0 Y 0 K 14
R 157 G202 B225

C 15 M0 Y 0 K 0
R 233 G242 B252

C 24 M75 Y 0 K 15
R 176 G80 B143

C 0 M53 Y 0 K 0
R 240 G151 B190

C 11 M0 Y 70 K 0
R 237 G235 B101

갤럭시 모텔

콘셉트는 '그리운 미래'입니다. 오래전의 SF 영화 같은 세계관을 그렸습니다.
세계관 표현을 위해 의도적으로 난색을 메인 컬러로 사용해서 세피아 느낌을 연출했습니다.

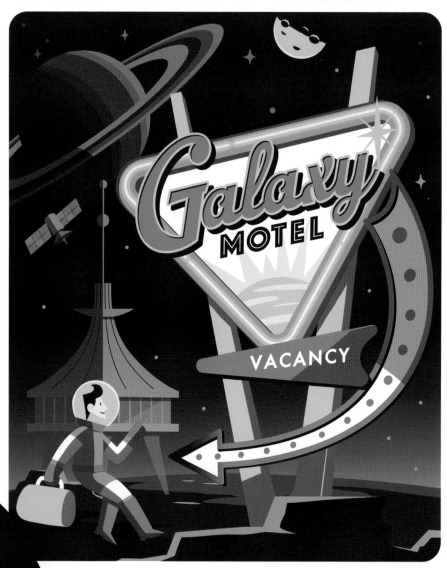

KEYWORD | SF, 아메리칸 레트로,
시네마, 미드 센추리

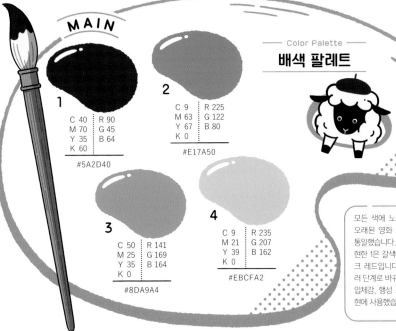

MAIN

—— Color Palette ——
배색 팔레트

1

C 40	R 90
M 70	G 45
Y 35	B 64
K 60	

#5A2D40

2

C 9	R 225
M 63	G 122
Y 67	B 80
K 0	

#E17A50

3

C 50	R 141
M 25	G 169
Y 35	B 164
K 0	

#8DA9A4

4

C 9	R 235
M 21	G 207
Y 39	B 162
K 0	

#EBCFA2

모든 색에 노란색을 섞어 오래된 영화 같은 톤으로 통일했습니다. 밤하늘을 표현한 1은 갈색에 가까운 다크 레드입니다. 농도를 여러 단계로 바꿔가며 음영과 입체감, 행성 고리 등의 표현에 사용했습니다.

메인 4색으로 만든 디자인들

3을 배경에 사용하면 밝은 인상을 줍니다. 그러데이션을 사용하지 않음으로써 레트로한 느낌이 한층 더 살아납니다.

4를 배경에 사용하면 다양한 색을 균등하게 넣어도 깔끔한 느낌을 줍니다.

2의 주황색으로 밤하늘을 표현하면 옛날 괴수 영화 같은 불온한 분위기를 연출할 수 있습니다.

Coordination

2가지 색을 조합한 디자인

(2+4)

(1+3)

(1+4)

2+4는 우주와 거리가 먼 POP한 느낌이며 포장지 등에도 쓸 수 있습니다. 1+4도 빈티지한 느낌이 강한 배색입니다.

3가지 색을 조합한 디자인

(1+3+4)

(1+2+3)

(1+2+4)

1+2+3은 미드 센추리를 연상하게 하는 모던한 배색입니다. 난색으로 통일한 1+2+4는 밝은 분위기를 연출합니다.

메인 컬러로 가능한 배색들

MAIN

C40 M70 Y35 K60 / R90 G45 B64

잘 어울리는 컬러 밝고 살짝 탁한 분홍색, 노란색, 초록색, 파란색

메인 컬러처럼 노란색이 강한 색과 조합하면 통일된 느낌의 디자인이 완성됩니다. 연한 보라색이나 연지색에 포인트 컬러로 조합하면 세련된 느낌을 연출할 수 있습니다.

2 COLOR

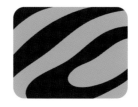

C 0 M68 Y37 K0
R236 G114 B122

C 70 M0 Y30 K0
R38 G183 B188

C 0 M20 Y60 K0
R252 G212 B117

3 COLOR

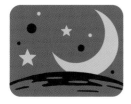

C 35 M72 Y39 K0
R177 G96 B117

C 0 M34 Y15 K0
R246 G191 B193

C 36 M0 Y47 K0
R177 G215 B158

C 0 M56 Y75 K0
R241 G140 B67

C 54 M0 Y13 K0
R115 G201 B221

C 0 M0 Y31 K0
R255 G251 B196

4 COLOR

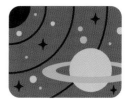

C 15 M75 Y46 K0
R211 G94 B104

C 0 M30 Y0 K0
R247 G201 B221

C 0 M15 Y44 K0
R253 G224 B157

C 35 M43 Y0 K16
R158 G136 B178

C 18 M0 Y45 K0
R220 G233 B164

C 14 M21 Y0 K0
R223 G208 B230

C 0 M75 Y60 K15
R212 G87 B74

C 0 M44 Y56 K0
R244 G167 B111

C 11 M29 Y20 K0
R228 G193 B189

Part 5

GIRLISH

소녀다운 색은 달콤한 색부터 상큼한 색, 우아한 색까지 종류가 다양하지만, 반드시 '부드러움'이라는 공통점이 존재합니다. 부드러운 톤을 사용하고 배색의 콘트라스트도 약하게 조절했습니다.

—————— 걸리시 ——————

제비꽃색 미로

고귀한 이미지를 주는 보라색은 최근 프린세스 컬러로 인기를 모으고 있어요!
옛날 옛적 아름다운 이야기를 상상하며 소녀의 동경을 가득 채운 배색을 제작했습니다.

〈삐뚤빼뚤한 트럼프 왕국으로부터의 초대장〉
—수수께끼 문구 기쓰쓰키당

KEYWORD 프린세스, 이야기,
로맨틱, 여성스러움

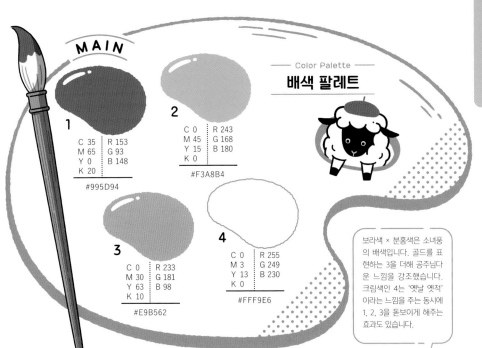

MAIN

—— Color Palette ——
배색 팔레트

1
C 35	R 153
M 65	G 93
Y 0	B 148
K 20	

#995D94

2
C 0	R 243
M 45	G 168
Y 15	B 180
K 0	

#F3A8B4

3
C 0	R 233
M 30	G 181
Y 63	B 98
K 10	

#E9B562

4
C 0	R 255
M 3	G 249
Y 13	B 230
K 0	

#FFF9E6

보라색 × 분홍색은 소녀풍의 배색입니다. 골드를 표현하는 3을 더해 공주님다운 느낌을 강조했습니다. 크림색인 4는 '옛날 옛적'이라는 느낌을 주는 동시에 1, 2, 3을 돋보이게 해주는 효과도 있습니다.

메인 4색으로 만든 디자인들

Coordination

남성에게도 잘 어울리는 보라색을 킹 카드에 사용했습니다.

3으로 테두리를 그리면 호화로운 분위기를 연출할 수 있습니다. 아라비안 느낌의 디자인으로 완성했습니다.

보라색으로 밤하늘, 분홍색으로 꽃피는 숲을 그려서 동화 속에 들어온 듯한 세계관을 표현했습니다.

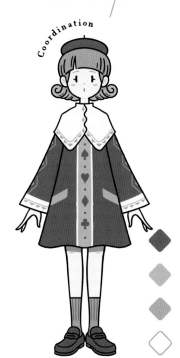

107

2가지 색을 조합한 디자인

(1+2)

(1+3)

(1+4)

1+2는 가장 기본적인 공주님 스타일의 배색입니다. 1+3은 개성적인 느낌, 1+4는 세련된 느낌이 되는 것처럼 조합하는 색에 따라 1의 인상이 바뀝니다.

3가지 색을 조합한 디자인

(1+2+3)

(1+2+4)

(1+3+4)

1과 3을 베이스로 삼으면 어두운 테마도 표현할 수 있습니다. 분홍색이 들어가지 않는 1+3+4는 차분한 느낌입니다.

메인 컬러로 가능한 배색들

C35 M65 Y0 K20 / R153 G93 B148

잘 어울리는 컬러 ▸ 부드러운 노란색, 주황색, 분홍색, 초록색, 회색

난색 계통과 조합하면 악센트가 됩니다. 한색이나 회색과 조합하면 지적인 분위기를 연출할 수 있습니다. 밝고 선명한 하늘색의 조합도 개성 있고 재밌는 배색입니다.

2 COLOR

■ C30 M56 Y0 K0
R186 G129 B182

■ C0 M20 Y80 K0
R253 G210 B62

■ C35 M60 Y0 K85
R52 G17 B49

3 COLOR

■ C60 M15 Y40 K0
R108 G174 B161

■ C15 M10 Y9 K0
R223 G225 B228

■ C0 M63 Y39 K0
R238 G126 B124

■ C0 M25 Y55 K0
R251 G204 B126

■ C49 M0 Y8 K0
R132 G206 B231

■ C0 M13 Y20 K0
R253 G231 B207

4 COLOR

■ C70 M43 Y70 K37
R50 G91 B69

■ C0 M65 Y71 K0
R238 G121 B70

■ C0 M30 Y70 K0
R249 G193 B88

■ C25 M70 Y30 K65
R97 G41 B61

■ C0 M65 Y0 K0
R236 G122 B172

■ C10 M30 Y25 K0
R230 G192 B180

■ C65 M65 Y35 K49
R69 G58 B82

■ C45 M54 Y19 K0
R156 G126 B161

■ C0 M3 Y15 K15
R230 G225 B205

프레시 걸 대모집

마젠타, 사이언, 옐로. 기본 3색에 소녀다운 느낌을 추가했습니다.
10대 소녀의 풋풋하고 순수한 사랑스러움을 표현했습니다.

<소녀主演女優オーディション~そのままのあなたで来てください~>
주식회사 큐브 ⓒcube inc.

KEYWORD | 소녀, 프레시,
10대, 젊음

MAIN

— Color Palette —
배색 팔레트

1
C 5 | R 228
M 70 | G 108
Y 35 | B 123
K 0

#E46C7B

2
C 67 | R 58
M 40 | G 90
Y 0 | B 135
K 45

#3A5A87

3
C 0 | R 249
M 30 | G 195
Y 55 | B 123
K 0

#F9C37B

4
C 6 | R 243
M 5 | G 241
Y 13 | B 227
K 0

#F3F1E3

POP하고 활기찬 색에 살짝 탁한 느낌을 더해 소녀다운 느낌을 연출했습니다. 배경에 사용한 4는 회색이 섞인 화이트 베이지색입니다. 작품 전체를 차분한 분위기로 통일해 줍니다.

메인 4색으로 만든 디자인들

커스터드 크림 같은 노란색의 3이 배경에 들어가면 분위기가 밝아져서 눈길을 끄는 디자인이 됩니다.

4의 배경에 2로 쓴 글자는 눈에 잘 띄기 때문에 공지나 선전, 광고에 잘 맞습니다.

제복이 생각나는 2가 베이스가 되면 클래식한 느낌을 줍니다.

Coordination

111

2가지 색을 조합한 디자인

(1+3)

(2+3)

(1+4)

난색 조합인 1+3은 힘찬 느낌입니다. 같은 1이지만 4와 조합하면 여성스럽고 사랑스러운 분위기가 됩니다.

3가지 색을 조합한 디자인

(2+3+4)

(1+2+3)

(1+3+4)

2+3+4는 전통적인 느낌이라 남성에게도 잘 어울리는 배색입니다. 잡아주는 컬러가 없는 1+3+4는 부드러운 느낌을 줍니다.

메인 컬러로 가능한 배색들

MAIN
C5 M70 Y35 K0 / R228 G108 B123

잘 어울리는 컬러 ▶ 부드러운 한색, 빨간색, 노란색이나 깊이 있는 녹색, 갈색

대조적인 파란색이나 청록색과의 조합은 강렬한 임팩트를 남깁니다. 귀여운 느낌으로 통일하고 싶다면 난색 계통이 좋습니다. 차분한 초록색이나 갈색과 조합하면 부드러운 분위기를 연출할 수 있습니다.

2 COLOR

■ C60 M80 Y15 K14
R115 G65 B127

■ C20 M100 Y71 K0
R200 G18 B60

■ C55 M0 Y33 K0
R117 G198 B185

3 COLOR

■ C72 M44 Y80 K45
R56 G83 B51

■ C0 M17 Y15 K0
R251 G224 B212

■ C45 M75 Y78 K37
R117 G61 B45

■ C0 M20 Y80 K0
R253 G210 B62

■ C37 M0 Y21 K0
R171 G218 B211

■ C0 M2 Y10 K0
R255 G251 B237

4 COLOR

■ C56 M82 Y32 K48
R86 G38 B76

■ C0 M87 Y45 K0
R232 G63 B95

■ C5 M25 Y15 K0
R240 G206 B203

■ C20 M73 Y61 K66
R99 G38 B31

■ C51 M97 Y71 K0
R146 G42 B67

■ C8 M25 Y46 K0
R236 G200 B145

■ C65 M60 Y20 K40
R77 G73 B110

■ C54 M40 Y19 K0
R132 G144 B175

■ C15 M4 Y0 K8
R212 G224 B236

앤티크 핑크 양장점

소녀다움은 10대의 전유물이 아니라 영원히 가슴에 품고 사는 감성입니다.
어른의 우아한 사랑스러움을 연출하는 차분한 톤의 색으로 통일했습니다.

〈마법 양장점〉 - 수수께끼 문구 기쓰쓰키당

KEYWORD 어른의 소녀다움,
우아함, 크리미, 고상함

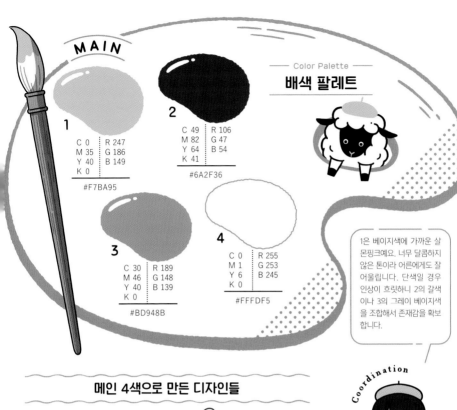

MAIN

— Color Palette —
배색 팔레트

1
C 0 | R 247
M 35 | G 186
Y 40 | B 149
K 0

#F7BA95

2
C 49 | R 106
M 82 | G 47
Y 64 | B 54
K 41

#6A2F36

3
C 30 | R 189
M 46 | G 148
Y 40 | B 139
K 0

#BD948B

4
C 0 | R 255
M 1 | G 253
Y 6 | B 245
K 0

#FFFDF5

1은 베이지색에 가까운 살몬핑크예요. 너무 달콤하지 않은 톤이라 어른에게도 잘 어울립니다. 단색일 경우 인상이 흐릿하니 2의 갈색이나 3의 그레이 베이지색을 조합해서 존재감을 확보합니다.

메인 4색으로 만든 디자인들

오프화이트인 4는 순백색보다 조금 더 부드러운 분위기를 연출합니다.

1, 2, 3은 색의 톤이 비슷하기 때문에 통일된 느낌을 줍니다.

3으로 테두리를 감싸면 시크한 분위기가 됩니다. 흰색 글자도 눈에 잘 띄기 때문에 글자를 써야 하는 배경에도 적합합니다.

Coordination

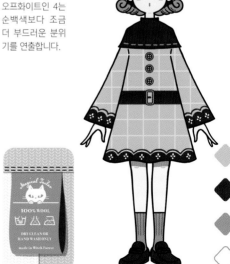

2가지 색을 조합한 디자인

(2+4)

(1+3)

(1+2)

1+3은 대비가 약하기 때문에 추상적인 패턴에 어울립니다. 반대로 1+2는 대비가 강하기 때문에 패턴의 세세한 부분까지 잘 보이는 배색입니다.

3가지 색을 조합한 디자인

(2+3+4)

(1+2+4)

(1+2+3)

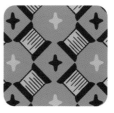

2+3+4는 모노톤에 가까운 배색입니다. 명도가 높은 색, 낮은 색, 중간색을 갖췄기 때문에 디테일한 부분까지 표현할 수 있습니다.

메인 컬러로 가능한 배색들

MAIN
C 0 M35 Y40 K0 / R247 G186 B149

잘 어울리는 컬러 부드러운 난색, 베이지색, 갈색, 노란색이 강한 한색

톤이 비슷한 베이지색이나 난색과 조합하면 메인 컬러의 부드러운 분위기가 살아납니다. 파란색이나 보라색도 노란색이 들어간 톤이라면 자연스럽게 어울립니다.

2 COLOR

C 0 M15 Y29 K0
R252 G226 B188

C 0 M86 Y56 K0
R232 G67 B81

C 33 M85 Y11 K10
R168 G60 B128

3 COLOR

C 0 M85 Y91 K0
R233 G72 B30

C 0 M48 Y76 K0
R244 G157 B67

C 62 M65 Y0 K0
R117 G97 B169

C 65 M0 Y30 K0
R73 G188 B189

C 22 M77 Y69 K52
R122 G48 B37

C 0 M10 Y50 K0
R255 G232 B147

4 COLOR

C 0 M72 Y60 K29
R188 G82 B66

C 0 M60 Y50 K0
R239 G133 B109

C 0 M10 Y20 K0
R254 G236 B210

C 69 M100 Y56 K0
R110 G39 B83

C 28 M74 Y39 K0
R189 G93 B115

C 35 M50 Y30 K0
R178 G138 B150

C 88 M42 Y76 K36
R0 G89 B65

C 20 M0 Y80 K0
R218 G226 B74

C 10 M0 Y30 K0
R237 G242 B197

팔러 프루티

초록색, 노란색, 주황색… 비타민 컬러도 연해지면 부드러운 느낌이 됩니다.
넘치는 활기 속에서 상쾌한 사랑스러움이 탄생합니다.

KEYWORD | 비타민, 과일,
프레시, 상쾌함

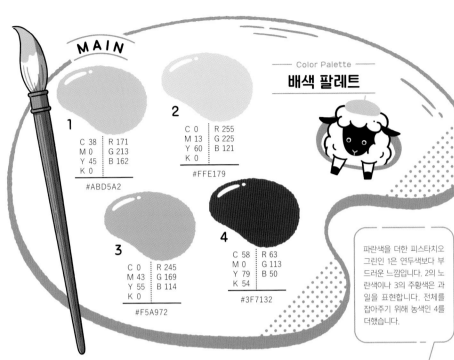

MAIN

— Color Palette —
배색 팔레트

1
C 38 | R 171
M 0 | G 213
Y 45 | B 162
K 0

#ABD5A2

2
C 0 | R 255
M 13 | G 225
Y 60 | B 121
K 0

#FFE179

3
C 0 | R 245
M 43 | G 169
Y 55 | B 114
K 0

#F5A972

4
C 58 | R 63
M 0 | G 113
Y 79 | B 50
K 54

#3F7132

파란색을 더한 피스타치오 그린인 1은 연두색보다 부드러운 느낌입니다. 2의 노란색이나 3의 주황색은 과일을 표현합니다. 전체를 잡아주기 위해 농색인 4를 더했습니다.

Coordination

메인 4색으로 만든 디자인들

팔러
프루티

2를 전면에 내세우면 신선한 느낌이 한층 살아납니다. 강렬한 인상의 디자인이 됩니다.

Parlor
Fruity

1과 2를 메인으로 삼아 상쾌함이 돋보이네요.

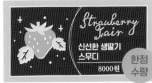

Strawberry Fair
신선한 생딸기 스무디
한정 수량
8000원

4를 배경에 사용하면 콘트라스트가 강해집니다. 배너나 아이 캐처에 사용하면 좋습니다.

2가지 색을 조합한 디자인

(1+2)

(2+3)

(3+4)

1+2는 시원한 느낌, 2+3은 남쪽 나라의 느낌. 모두 여름 느낌 물씬 나는 배색입니다. 3+4는 살짝 레트로하고 고상한 인상을 줍니다.

3가지 색을 조합한 디자인

(1+2+4)

(1+2+3)

(2+3+4)

1+2+4는 상큼한 모티브가 잘 어울립니다. 농색인 4가 없으면 1+2+3처럼 흐릿한 느낌이 됩니다.

메인 컬러로 가능한 배색들

MAIN

C38 M0 Y45 K0 / R171 G213 B162

잘 어울리는 컬러 연한 한색, 보라색, 노란색, 주황색, 분홍색이나 남색

톤이 비슷한 연한 색이라면 한색부터 난색까지 폭넓은 조합이 가능하며 상쾌한 분위기를 연출할 수 있습니다. 남색이나 갈색 등 농색의 악센트로 사용하는 것도 신선한 조합입니다.

2 COLOR

C70 M6 Y45 K0
R58 G175 B157

C44 M64 Y0 K0
R158 G107 B171

C66 M0 Y45 K50
R38 G118 B102

3 COLOR

C49 M39 Y0 K0
R143 G150 B202

C0 M0 Y30 K0
R255 G251 B199

C44 M86 Y73 K30
R127 G49 B51

C0 M60 Y35 K0
R239 G133 B133

C0 M71 Y78 K0
R236 G107 B56

C0 M10 Y50 K0
R255 G232 B147

4 COLOR

C10 M52 Y0 K0
R224 G148 B190

C0 M47 Y20 K0
R242 G163 B170

C0 M7 Y25 K0
R255 G241 B203

C48 M72 Y73 K56
R87 G47 B36

C10 M50 Y68 K0
R226 G149 B85

C17 M0 Y38 K0
R222 G235 B179

C88 M80 Y0 K44
R31 G38 B106

C65 M32 Y0 K38
R65 G108 B153

C65 M0 Y20 K0
R69 G189 B207

 # Tea Salon FANCY

청결한 느낌을 주는 하늘색과 탁한 분홍색의 조합은 사랑스러움 그 자체네요!
화려한 색을 모았더니 가슴 뛰는 꿈의 티 살롱이 탄생했습니다.

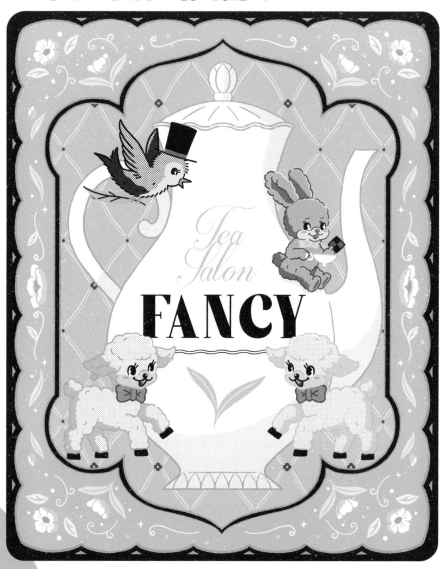

KEYWORD 팬시, 청순,
사랑스러움, 상쾌함

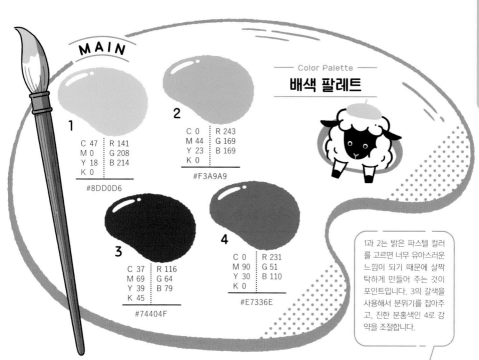

MAIN

— Color Palette —
배색 팔레트

1

C 47	R 141
M 0	G 208
Y 18	B 214
K 0	

#8DD0D6

2

C 0	R 243
M 44	G 169
Y 23	B 169
K 0	

#F3A9A9

3

C 37	R 116
M 69	G 64
Y 39	B 79
K 45	

#74404F

4

C 0	R 231
M 90	G 51
Y 30	B 110
K 0	

#E7336E

1과 2는 밝은 파스텔 컬러를 고르면 너무 유아스러운 느낌이 되기 때문에 살짝 탁하게 만들어 주는 것이 포인트입니다. 3의 갈색을 사용해서 분위기를 잡아주고, 진한 분홍색인 4로 강약을 조절합니다.

메인 4색으로 만든 디자인들

Coordination

3을 바탕에 사용하면 컬러풀한 일러스트가 살아납니다.

배경에 2와 4로 이루어진 줄무늬를 넣은 화려하고 눈에 띄는 디자인입니다.

농색인 3으로 윤곽을 그리면 세밀한 만화풍 일러스트가 됩니다. 122P의 작품과 다른 분위기를 연출할 수 있습니다.

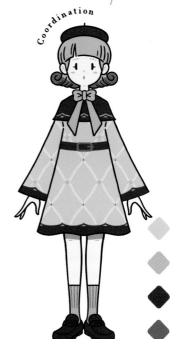

123

2가지 색을 조합한 디자인

(1+4)

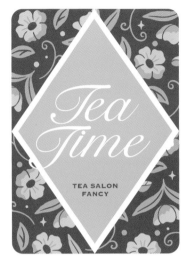

(2+3)

(1+3)

1+4는 보색이지만 배경에 흰색을 남기면 깔끔한 느낌을 줍니다. 3은 2도 1도 깔끔하게 보이게 해주는 우수한 조연 컬러입니다.

3가지 색을 조합한 디자인

(2+3+4)

(1+3+4)

(1+2+4)

3은 빨간색이 강한 초콜릿 브라운입니다. 1과 조합하면 민트 초콜릿처럼 상쾌한 배색이 됩니다.

메인 컬러로 가능한 배색들

MAIN

C47 M0 Y18 K0 / R141 G208 B214

> **잘 어울리는 컬러** ▷ 파란색 계통의 색이나 파란색이 강한 분홍색, 보라색, 초록색

파란색 계통의 색과 조합하면 쿨한 디자인, 파란색이 강한 분홍색과 조합하면 활기차고 귀여운 디자인이 됩니다. 난색 계통이나 크림색, 갈색의 악센트로 사용해도 좋습니다.

2 COLOR

C 69 M53 Y0 K16
R84 G102 B164

C 24 M100 Y5 K0
R192 G0 B125

C 34 M71 Y64 K52
R110 G55 B46

3 COLOR

C 14 M91 Y22 K70
R96 G0 B47

C 0 M60 Y50 K0
R239 G133 B109

C 100 M35 Y80 K30
R0 G97 B69

C 0 M55 Y85 K0
R241 G142 B44

C 0 M80 Y0 K0
R232 G82 B152

C 66 M71 Y0 K0
R110 G85 B162

4 COLOR

C 0 M55 Y77 K51
R149 G85 B30

C 0 M81 Y60 K0
R234 G82 B79

C 0 M20 Y47 K0
R252 G214 B147

C 81 M45 Y83 K60
R17 G62 B36

C 70 M0 Y35 K20
R34 G159 B156

C 20 M35 Y63 K0
R211 G172 B105

C 46 M44 Y0 K80
R50 G42 B68

C 65 M58 Y0 K38
R77 G77 B131

C 35 M50 Y20 K0
R178 G139 B165

Part 6

FANTASY

판타지란 공상 속의 세계를 뜻합니다. 각 테마마다 세계관을 표현할 수 있는 강한 색을 메인 컬러로 골랐습니다. 다른 색들도 이야기의 설정이나 스토리 전개에 맞췄습니다.

판타지

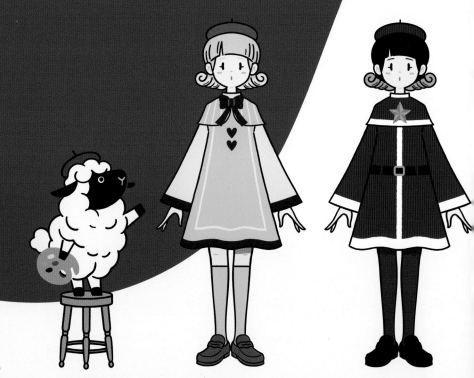

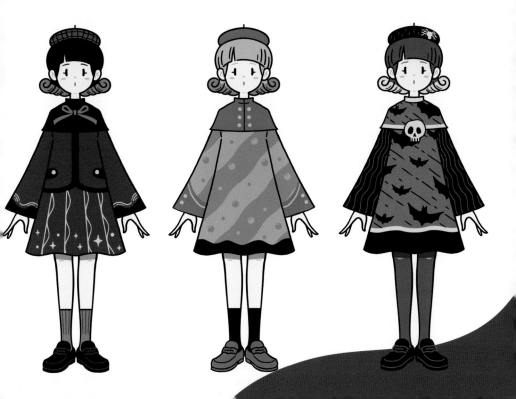

 # 원더랜드에 어서 오세요

소녀가 기상천외한 모험을 펼치는 명작 판타지 《이상한 나라의 앨리스》.
유니크한 캐릭터와 기묘한 세계를 독특한 배색으로 재현했습니다.

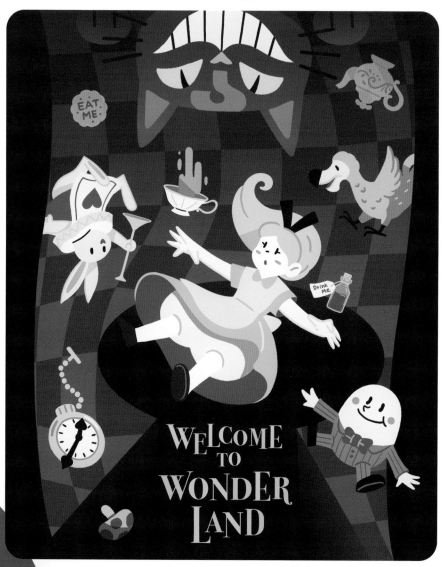

KEYWORD 기묘함, 동화,
컬러풀, 디저트

MAIN

— Color Palette —
배색 팔레트

1
C 10 | R 217
M 90 | G 54
Y 50 | B 87
K 0
#D93657

2
C 60 | R 91
M 100 | G 12
Y 45 | B 65
K 40
#5B0C41

3
C 50 | R 129
M 0 | G 205
Y 12 | B 224
K 0
#81CDE0

4
C 0 | R 252
M 20 | G 214
Y 50 | B 140
K 0
#FCD68C

깊이 있는 빨간색과 보라색인 1, 2로 불온한 세계를 표현하고, 밝은 하늘색인 3으로 앨리스의 깨끗함을 표현했습니다. 부드러운 노란색인 4는 농도를 낮추면 크림색이 됩니다. 앨리스의 피부도 농도 20%로 칠했습니다.

메인 4색으로 만든 디자인들

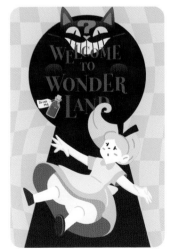

3과 2의 대비를 살려 열쇠 구멍으로 보이는 고양이를 기묘하게 묘사했습니다.

4를 배경에 사용해서 다과회의 따뜻한 분위기를 연출했습니다. 3이 아이 캐처 역할을 합니다.

어두운 배경 × 선명한 일러스트로 기묘한 세계를 표현했습니다.

Coordination

129

(2+3)

(2+4)

(1+4)

시크한 2와 한색인 3의 조합은 호러 일러스트에도 사용할 수 있습니다. 2와 4를 조합하면 동양적인 느낌을 연출할 수 있습니다.

3가지 색을 조합한 디자인

(1+2+3)

(1+2+4)

(1+3+4)

보색+농색인 1+2+3은 강약이 확실한 디자인입니다. POP한 1+3+4는 디저트를 표현할 때 딱 맞습니다.

메인 컬러로 가능한 배색들

MAIN
C10 M90 Y50 K0 / R217 G54 B87

잘 어울리는 컬러 선명한 연두색과 남색, 밝은 갈색, 주황색, 분홍색

난색과 조합하면 무척 화려해집니다. 남색이나 연두색 등과 균등하게 배치하면 강렬한 임팩트를 주며, 포인트로 살짝 사용하면 깔끔한 느낌을 줍니다.

2 COLOR

■ C100 M76 Y45 K0
R0 G74 B110

■ C30 M0 Y85 K0
R195 G216 B63

■ C0 M40 Y85 K0
R246 G172 B45

3 COLOR

■ C10 M50 Y0 K0
R224 G152 B193

■ C4 M30 Y16 K0
R241 G196 B196

■ C59 M100 Y55 K0
R130 G35 B83

■ C18 M37 Y65 K0
R215 G170 B99

■ C26 M63 Y58 K76
R76 G35 B25

■ C0 M56 Y54 K0
R240 G141 B106

4 COLOR

■ C59 M70 Y60 K58
R69 G45 B48

■ C0 M40 Y22 K0
R245 G178 B175

■ C8 M28 Y18 K0
R234 G197 B194

■ C25 M87 Y65 K43
R133 G38 B46

■ C18 M41 Y72 K0
R214 G162 B83

■ C41 M0 Y33 K0
R161 G212 B187

■ C47 M33 Y0 K70
R62 G69 B95

■ C36 M41 Y0 K0
R174 G155 B201

■ C44 M8 Y20 K0
R152 G200 B205

 # 하늘 나는 순록과 함께 사는 집

빨간 산타클로스 모자, 짙은 초록색의 전나무, 꼭대기를 장식하는 황금별.
모두가 마음속에 떠올리는 크리스마스의 색을 모아서 클래식한 이야기를 그려냈습니다.

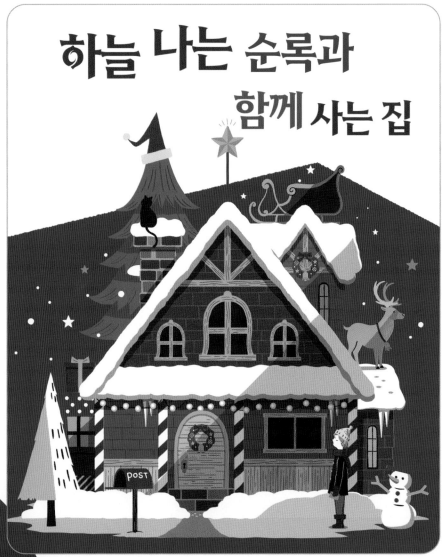

〈하늘 나는 순록과 함께 사는 집〉
~주식회사 BOUKEN WORKS THE NAZO STORE

KEYWORD | 크리스마스, 겨울,
선물, 따뜻함

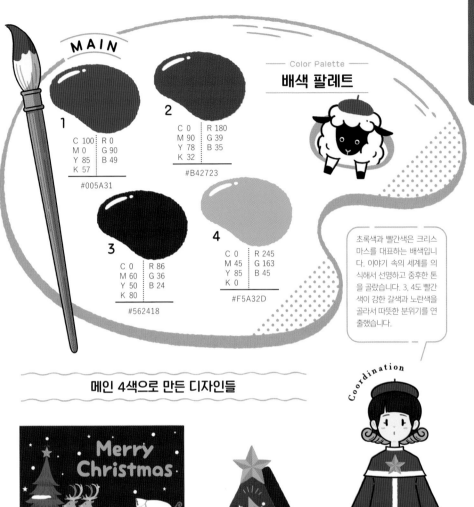

MAIN

1
C 100　R 0
M 0　G 90
Y 85　B 49
K 57
#005A31

2
C 0　R 180
M 90　G 39
Y 78　B 35
K 32
#B42723

3
C 0　R 86
M 60　G 36
Y 50　B 24
K 80
#562418

4
C 0　R 245
M 45　G 163
Y 85　B 45
K 0
#F5A32D

— Color Palette —
배색 팔레트

초록색과 빨간색은 크리스마스를 대표하는 배색입니다. 이야기 속의 세계를 의식해서 선명하고 중후한 톤을 골랐습니다. 3, 4도 빨간색이 강한 갈색과 노란색을 골라서 따뜻한 분위기를 연출했습니다.

메인 4색으로 만든 디자인들

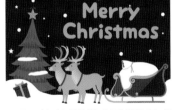

3으로 크리스마스의 밤하늘을 표현했습니다. 시크하고 차분한 느낌을 줍니다.

성냥갑을 본뜬 일러스트입니다. 2와 4로 타오르는 불의 따뜻함을 표현했습니다.

빨간색 × 초록색의 어드벤트 캘린더에 흰색으로 남긴 눈사람 등을 더해 크리스마스 느낌을 강조했습니다.

Coordination

133

2가지 색을 조합한 디자인

(1+4)

(3+4)

(2+4)

빨간색을 뺀 1+4는 살짝 어른스러운 느낌을 줍니다. 3+4는 크리스마스뿐만 아니라 가을을 표현할 때도 사용할 수 있는 배색입니다.

3가지 색을 조합한 디자인

(1+2+4)

(2+3+4)

(1+3+4)

1+2+4는 밝은 분위기를 연출합니다. 흰색을 남겨서 눈을 표현하면 크리스마스 느낌이 살아납니다. 1+3+4는 더 세련된 느낌을 줍니다.

메인 컬러로 가능한 배색들

MAIN
C100 M0 Y85 K57 / R0 G90 B49

잘 어울리는 컬러 부드러운 한색, 보라색, 노란색, 주황색, 분홍색

기본적인 초록색이기 때문에 한색 계통과 조합하면 깔끔하고 통일된 느낌을 줍니다.
난색과 조합할 경우, 노란색이나 노란색에 가까운 주황색과 잘 어울립니다.

2 COLOR

C 0 M65 Y90 K0
R238 G120 B31

C 45 M19 Y0 K0
R149 G185 B226

C 35 M0 Y90 K0
R183 G211 B50

3 COLOR

C 0 M45 Y85 K0
R245 G163 B45

C 21 M0 Y74 K0
R215 G226 B92

C 81 M25 Y70 K0
R7 G143 B104

C 60 M0 Y20 K0
R93 G194 B208

C 20 M70 Y0 K0
R202 G103 B164

C 0 M0 Y39 K10
R241 G233 B168

4 COLOR

C 20 M35 Y60 K0
R211 G172 B111

C 0 M70 Y50 K0
R236 G109 B101

C 19 M8 Y28 K0
R216 G223 B194

C 43 M61 Y0 K65
R78 G48 B87

C 66 M20 Y61 K0
R94 G161 B120

C 0 M20 Y65 K0
R253 G212 B105

C 70 M60 Y25 K80
R15 G22 B49

C 0 M58 Y63 K0
R240 G137 B88

C 28 M6 Y20 K0
R194 G219 B209

 # 새벽의 운해신문사

밤하늘의 어둠과 아침햇살이 섞이는 새벽하늘을 날아 뉴스를 전하는 하얀 새.
선명한 주황색과 세피아 컬러가 상상 속의 판타지를 물들이네요.

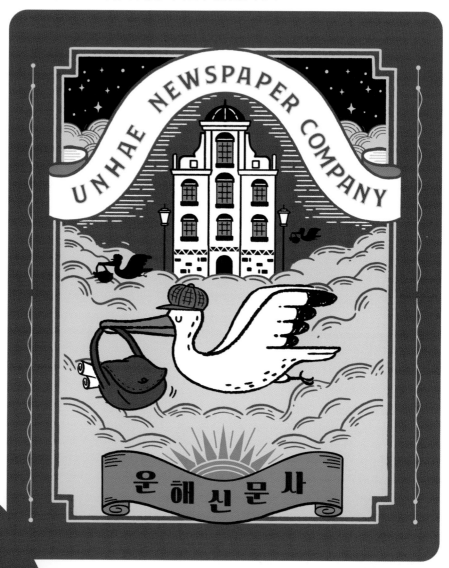

KEYWORD | 아침햇살, 그리움,
동화, 세피아

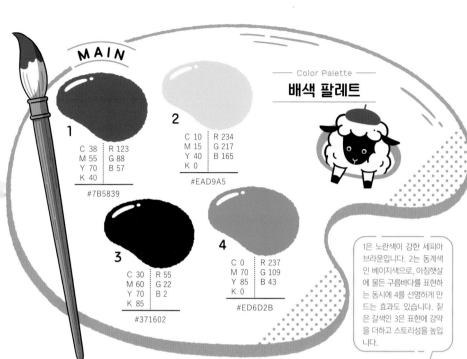

MAIN

— Color Palette —
배색 팔레트

1
C 38 | R 123
M 55 | G 88
Y 70 | B 57
K 40
#7B5839

2
C 10 | R 234
M 15 | G 217
Y 40 | B 165
K 0
#EAD9A5

3
C 30 | R 55
M 60 | G 22
Y 70 | B 2
K 85
#371602

4
C 0 | R 237
M 70 | G 109
Y 85 | B 43
K 0
#ED6D2B

1은 노란색이 강한 세피아 브라운입니다. 2는 동계색인 베이지색으로, 아침햇살에 물든 구름바다를 표현하는 동시에 4를 선명하게 만드는 효과도 있습니다. 짙은 갈색인 3은 표현에 강약을 더하고 스토리성을 높입니다.

메인 4색으로 만든 디자인들

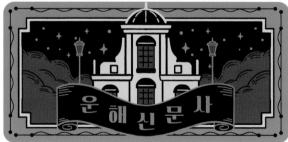

주황색인 4로 테두리를 감싸서 힘찬 느낌을 연출합니다. 배경과 건물의 명도에 차이를 주면 입체적인 표현이 가능합니다.

밝은 4를 바탕에 사용하면 농색인 3으로 그린 테두리 선이나 글자가 눈에 띕니다.

2의 베이지색이 지닌 분위기를 살린 레트로 POP 느낌의 디자인입니다.

Coordination

137

2가지 색을 조합한 디자인

(2+4)

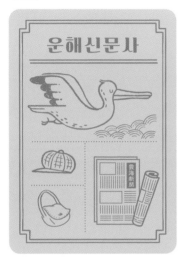

(2+3)

(1+3)

2는 주홍색에 가까운 4와 조합하면 레트로한 느낌을 줍니다. 명도 차이가 큰 3과 조합해서 빛을 표현할 수도 있습니다.

3가지 색을 조합한 디자인

(1+2+3)

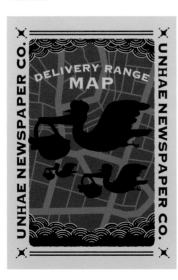

(1+3+4)

(2+3+4)

1+2+3은 각 색의 명도 차이를 살린 실루엣 그림입니다. 선명한 4는 배색이나 사용하는 분량에 따라 느낌이 달라집니다.

메인 컬러로 가능한 배색들

MAIN

C38 M55 Y70 K40 / R123 G88 B57

잘 어울리는 컬러 채도가 낮고 부드러운 하늘색, 보라색, 분홍색, 노란색, 갈색

색의 톤을 맞추면 자연스럽게 어우러집니다. 동계색이나 난색과 조합하면 따뜻한 분위기를 연출할 수 있습니다. 한색을 바탕에 사용하는 디자인에 악센트로 넣어도 좋습니다.

2 COLOR

C 56 M0 Y 22 K0
R110 G198 B205

C 0 M39 Y 26 K 0
R245 G179 B170

C 0 M20 Y 51 K0
R252 G214 B138

3 COLOR

C 49 M80 Y 23 K0
R149 G75 B130

C 10 M42 Y 0 K0
R226 G170 B204

C 0 M47 Y 75 K0
R244 G159 B70

C 15 M0 Y 69 K0
R228 G232 B104

C 53 M46 Y 82 K70
R59 G55 B19

C 0 M58 Y 34 K0
R239 G138 B136

4 COLOR

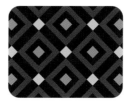

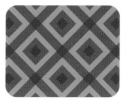

C 0 M53 Y 50 K0
R241 G148 B115

C 14 M26 Y 49 K0
R224 G194 B138

C 35 M0 Y 30 K0
R177 G219 B194

C 20 M59 Y 68 K72
R89 G47 B22

C 25 M49 Y 70 K0
R199 G143 B85

C 14 M17 Y 45 K0
R226 G210 B153

C 46 M78 Y 81 K19
R137 G70 B52

C 0 M75 Y 85 K20
R204 G83 B34

C 0 M54 Y 75 K0
R241 G145 B67

해저 호텔에서 만나요

깊고 깊은 바닷속. 어두운 물속에 서 있는, 조개로 꾸며진 우아한 건물.
낡은 외국 동화책을 상상하며 탁한 파란색으로 환상적인 세계를 표현했습니다.

KEYWORD | 전통, 기품,
동화, 깊이

MAIN

Color Palette
배색 팔레트

1
C 65	R 100
M 40	G 137
Y 15	B 179
K 0	

#6489B3

2
C 15	R 212
M 75	G 94
Y 65	B 77
K 0	

#D45E4D

3
C 65	R 62
M 90	G 2
Y 0	B 78
K 60	

#3E024E

4
C 14	R 225
M 26	G 193
Y 55	B 126
K 0	

#E1C17E

오래된 느낌을 표현하기 위해 1의 하늘색은 마젠타나 옐로를 섞어서 깊이감을 주고, 2의 주홍색도 채도를 살짝 낮췄습니다. 4는 고서에 장식된 금박을 표현했습니다.

메인 4색으로 만든 디자인들

눈길을 끄는 주홍색인 2를 메인으로 삼으면 전체적인 임팩트가 강렬해집니다.

3의 배경에 4로 쓴 글자를 올리면 고급스러운 금색 글자 같은 느낌을 줍니다.

고급스러운 느낌을 주는 4를 메인으로 삼아 어른스럽고 품위 있는 디자인을 완성했습니다.

Coordination

2가지 색을 조합한 디자인

(3+4)

(1+3)

(2+4)

3+4는 심플하면서도 4의 고상한 느낌이 돋보이는 디자인입니다. 1+3은 한색, 2+4는 난색으로 통일했습니다.

3가지 색을 조합한 디자인

(1+3+4)

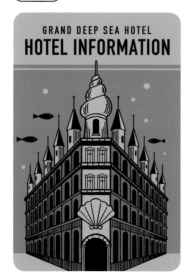

(2+3+4)

(1+2+3)

1+3+4는 딱딱한 분위기입니다. 1+2+3은 대조적인 색 조합이지만, 채도가 낮아서 차분한 느낌을 줍니다.

메인 컬러로 가능한 배색들

MAIN

C65 M40 Y15 K0 / R100 G137 B179

잘 어울리는 컬러 채도가 낮고 부드러운 한색, 분홍색, 빨간색, 주황색

색의 톤이 비슷하면 대조적인 분홍색이나 빨간색과 조합해도 위화감이 느껴지지 않습니다. 명도가 낮은 검은색이나 갈색의 악센트로 사용하면 세련된 느낌을 줍니다.

2 COLOR

C63 M74 Y52 K52
R71 G46 B60

C51 M0 Y24 K0
R129 G203 B202

C0 M50 Y32 K0
R242 G155 B148

3 COLOR

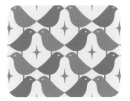

C0 M80 Y39 K0
R233 G84 B108

C15 M7 Y0 K0
R222 G231 B245

C0 M29 Y0 K0
R247 G203 B223

C35 M0 Y0 K10
R162 G208 B232

C0 M79 Y82 K78
R89 G14 B0

C0 M61 Y72 K0
R239 G130 B70

4 COLOR

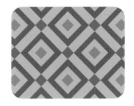

C74 M57 Y35 K0
R84 G106 B136

C58 M8 Y15 K59
R50 G103 B117

C16 M17 Y18 K0
R220 G211 B204

C72 M46 Y0 K48
R46 G78 B125

C28 M11 Y74 K0
R198 G204 B91

C34 M21 Y11 K0
R179 G191 B209

C88 M45 Y74 K0
R0 G115 B91

C68 M17 Y79 K31
R66 G127 B69

C48 M0 Y100 K0
R149 G197 B27

143

핼러윈 밤에 일어난 일

불길한 주황색 하늘을 날아다니는 박쥐, 되살아나는 죽은 자와 악마들.
무섭지만 어쩐지 궁금한 핼러윈의 긴장감을 컬러로 연출했습니다.

KEYWORD | 핼러윈, 가을,
| 파티, 호러

MAIN

— Color Palette —
배색 팔레트

1
C 0 | R 235
M 76 | G 94
Y 95 | B 19
K 0
#EB5E13

2
C 69 | R 103
M 75 | G 78
Y 0 | B 157
K 0
#674E9D

3
C 50 | R 39
M 62 | G 15
Y 30 | B 34
K 85
#270F22

4
C 0 | R 252
M 17 | G 220
Y 41 | B 162
K 0
#FCDCA2

1, 2, 3은 핼러윈의 기본적인 색입니다. 가을의 수확을 표현하는 1, 신비로운 2, 어둠을 연상시키는 3의 조합은 톤의 콘트라스트가 강하기 때문에 강렬한 인상의 드라마틱한 배색이 됩니다.

메인 4색으로 만든 디자인들

3은 보라색을 섞은 검은색이며 밤의 어둠이 느껴지는 색입니다. 4로 쓴 글자나 컬러풀한 일러스트도 눈에 띄네요.

4를 메인으로 삼은 디자인 가운데 1의 호박이 아이 캐처 역할을 합니다.

2도 핼러윈 느낌이 강한 색입니다. 4로 그린 유령이 눈에 띕니다.

Coordination

145

2가지 색을 조합한 디자인

(3+4)

(1+3)

(2+3)

3+4는 옛날 소설의 삽화처럼 차분한 분위기입니다. 1+3, 2+3은 모두 핼러윈에 잘 어울리는 배색입니다.

3가지 색을 조합한 디자인

(2+3+4)

(1+2+4)

(1+3+4)

2+3에 4를 더하면 음영을 표현할 수 있습니다. 밝은 1+2+4나 난색 중심의 1+3+4는 모티브 선정에 따라 귀여운 느낌을 줄 수도 있습니다.

메인 컬러로 가능한 배색들

MAIN

C0 M76 Y95 K0 / R235 G94 B19

잘 어울리는 컬러 채도가 낮은 노란색, 보라색, 갈색이나 노란색이 강한 한색

채도가 낮은 색과 조합하면 차분한 분위기를 연출할 수 있습니다. 베이지색 등 중후한 색의 원 포인트로 사용해도 좋습니다. 채도가 높은 한색도 노란색이 강하다면 잘 어울립니다.

2 COLOR

C 22 M 80 Y 90 K 57
R113 G39 B5

C 25 M 0 Y 100 K 0
R207 G219 B0

C 62 M 0 Y 34 K 0
R90 G190 B182

3 COLOR

C 36 M 47 Y 90 K 65
R87 G66 B5

C 9 M 21 Y 77 K 0
R236 G203 B75

C 100 M 25 Y 83 K 45
R0 G90 B57

C 0 M 31 Y 100 K 0
R250 G189 B0

C 20 M 70 Y 0 K 41
R144 G69 B177

C 0 M 43 Y 0 K 0
R243 G174 B204

4 COLOR

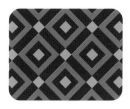
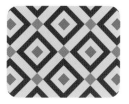

C 38 M 100 Y 0 K 48
R110 G0 B84

C 39 M 100 Y 0 K 9
R158 G0 B123

C 0 M 30 Y 58 K 0
R249 G194 B116

C 100 M 41 Y 35 K 48
R0 G75 B98

C 61 M 20 Y 16 K 0
R102 G168 B198

C 22 M 32 Y 69 K 0
R208 G176 B94

C 17 M 54 Y 60 K 50
R133 G84 B58

C 32 M 52 Y 71 K 0
R186 G134 B83

C 16 M 14 Y 21 K 0
R221 G216 B202

Part 7

COOL

차가운 한색이나 금속이 떠오르는 무기질적인 색, 비즈니스
에 적합한 깔끔한 색, 차분한 어스 컬러… '쿨'이라는 단어
에서 연상되는 여러 가지 이미지를 다양한 배색 패턴으로
표현했습니다.

──────────── 쿨 ────────────

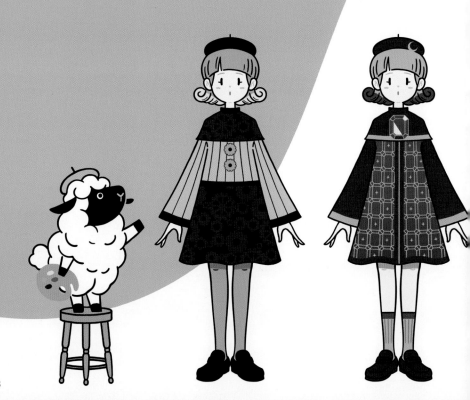

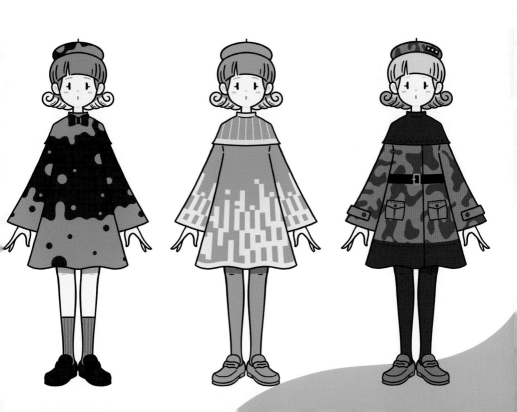

닫힌 회색 집

무채색에 가까운 회색의 차가운 세계는 무거운 이야기의 시작을 알립니다.
하이라이트로 사용한 노란색도 차가운 톤으로 통일해 서늘한 느낌을 연출했습니다.

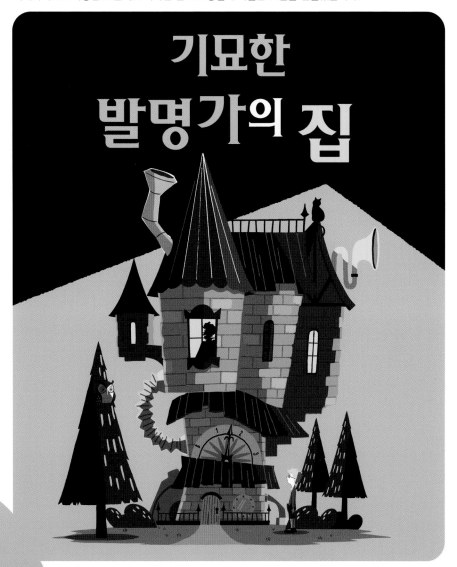

〈기묘한 발명가의 집〉
-주식회사 BOUKEN WORKS THE NAZO STORE

KEYWORD | 차가움, 딱딱함,
무거움, 다크

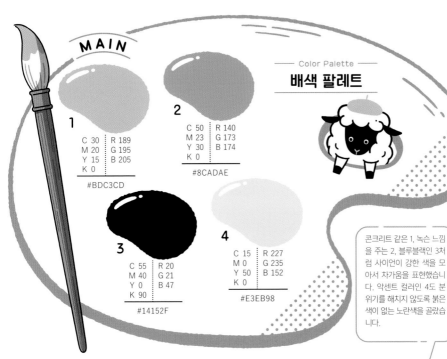

MAIN

— Color Palette —
배색 팔레트

1

C 30 R 189
M 20 G 195
Y 15 B 205
K 0

#BDC3CD

2

C 50 R 140
M 23 G 173
Y 30 B 174
K 0

#8CADAE

3

C 55 R 20
M 40 G 21
Y 0 B 47
K 90

#14152F

4

C 15 R 227
M 0 G 235
Y 50 B 152
K 0

#E3EB98

콘크리트 같은 1, 녹슨 느낌을 주는 2, 블루블랙인 3처럼 사이언이 강한 색을 모아서 차가움을 표현했습니다. 악센트 컬러인 4도 분위기를 해치지 않도록 붉은색이 없는 노란색을 골랐습니다.

메인 4색으로 만든 디자인들

살짝 톤이 살아있는 2를 바탕에 사용하면 상쾌한 느낌을 줍니다.
3으로 실루엣 그림을 더해서 원근감을 연출합니다.

Coordination

검은색에 가까운 3으로 글자를 쓰면 눈에 띄기 때문에 상품 태그나 설명서 등에 사용하면 좋습니다.

3을 메인으로 사용하면 다른 색으로 쓴 글자나 그림이 도드라져 보입니다.

2가지 색을 조합한 디자인

(2+3)

(3+4)

(1+3)

2를 배경에 사용해서 실루엣 그림보다 더 세련된 느낌을 살렸습니다. 레트로 POP인 3+4도 유니크한 조합입니다.

3가지 색을 조합한 디자인

(1+3+4)

(2+3+4)

(1+2+3)

흑백일 때는 무기질적인 기계 일러스트도 2나 4를 더하면 살짝 부드러운 느낌이 생깁니다.

메인 컬러로 가능한 배색들

MAIN
C30 M20 Y15 K0 / R189 G195 B205

잘 어울리는 컬러 탁한 초록색, 남색, 파란색, 연지색이나 보라색, 주황색

명도가 높은 색보다 회색이 섞인 듯한 탁한 색과 더 잘 어울립니다. 한색 계통과 조합하면 통일된 느낌을 줍니다. 난색 계통이 깔끔하게 보이는 효과도 있습니다.

2 COLOR

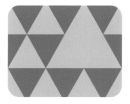

- C87 M57 Y45 K26 / R21 G82 B101
- C14 M16 Y17 K0 / R225 G215 B207
- C60 M60 Y48 K0 / R124 G108 B116

3 COLOR

- C87 M50 Y15 K70 / R0 G43 B77
- C58 M59 Y0 K0 / R125 G110 B176
- C48 M83 Y54 K31 / R119 G53 B71
- C14 M50 Y12 K0 / R218 G150 B177
- C88 M23 Y50 K20 / R0 G124 B120
- C0 M60 Y66 K0 / R239 G132 B82

4 COLOR

- C72 M56 Y0 K51 / R50 G63 B113
- C0 M74 Y38 K0 / R235 G99 B115
- C64 M46 Y0 K0 / R105 G128 B191
- C40 M90 Y86 K60 / R90 G18 B13
- C0 M69 Y69 K0 / R237 G112 B72
- C0 M9 Y9 K0 / R254 G239 B231
- C56 M63 Y55 K38 / R97 G74 B75
- C50 M57 Y37 K0 / R146 G118 B133
- C20 M12 Y20 K0 / R212 G216 B205

153

 # 사라진 보라색 목걸이

고귀한 이미지를 주는 보라색을 키 컬러로 설정하고 보석이 지닌 딱딱한 차가움을 표현했습니다.
달이나 별 등을 그린 골드 베이지도 신비로운 분위기를 고조시킵니다.

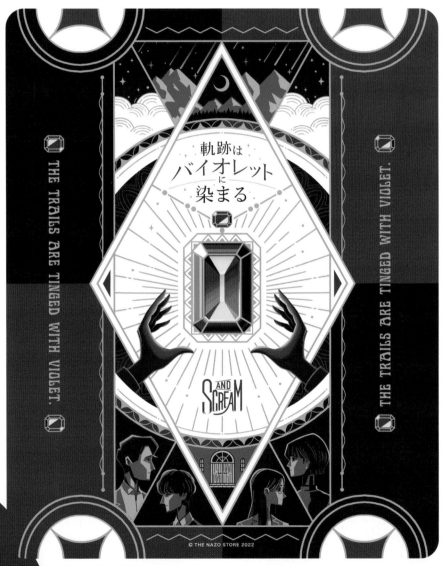

<軌跡はバイオレットに染まる>
—주식회사 BOUKEN WORKS THE NAZO STORE

KEYWORD | 고급스러움, 보석,
신비로움, 밤하늘

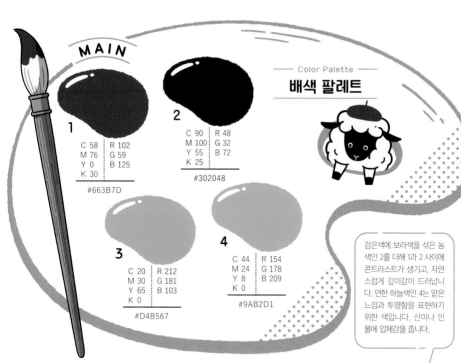

MAIN

— Color Palette —
배색 팔레트

1
C 58 | R 102
M 76 | G 59
Y 0 | B 125
K 30

#663B7D

2
C 90 | R 48
M 100 | G 32
Y 55 | B 72
K 25

#302048

3
C 20 | R 212
M 30 | G 181
Y 65 | B 103
K 0

#D4B567

4
C 44 | R 154
M 24 | G 178
Y 8 | B 209
K 0

#9AB2D1

검은색에 보라색을 섞은 농색인 2를 더해 1과 2 사이에 콘트라스트가 생기고, 자연스럽게 깊이감이 드러납니다. 연한 하늘색인 4는 옅은 느낌과 투명함을 표현하기 위한 색입니다. 산이나 인물에 입체감을 줍니다.

Coordination

메인 4색으로 만든 디자인들

3은 살짝 번들거리는 금(Gold)에서 떠올린 색입니다. 메인 컬러로 사용하면 화려한 느낌의 디자인이 완성됩니다.

4를 바탕에 사용하면 쿨한 느낌이 전면에 드러납니다. 흰색으로 쓴 글자도 눈에 띄네요.

어두운 보라색 × 금색 글자는 미스터리한 느낌을 줍니다. '마술' 등의 테마에 잘 어울리지요.

2가지 색을 조합한 디자인

(2+3)

(1+3)

(2+4)

2+3은 명도의 콘트라스트를 살려서 실루엣 일러스트를 연출했습니다. 2+4는 밤하늘을 표현했습니다. 4의 투명한 느낌이 한층 살아납니다.

3가지 색을 조합한 디자인

(1+2+4)

(2+3+4)

(1+2+3)

1+2+4는 어둡고 긴장된 분위기를 연출합니다. 2+3+4처럼 3을 원 포인트로 사용하면 고상한 느낌을 줄 수 있습니다.

메인 컬러로 가능한 배색들

MAIN
C58 M76 Y0 K30 / R102 G59 B125

잘 어울리는 컬러 부드러운 분홍색, 청록색, 파란색, 주황색, 노란색

파란색과 빨간색의 중간색인 보라색은 수비 범위가 넓은 색입니다. 색의 톤이 비슷하면 민트 그린이나 코발트블루처럼 화려한 색도 의외로 잘 어울립니다.

2 COLOR

C 0 M46 Y 12 K 0
R243 G166 B183

C 50 M0 Y 30 K 0
R133 G203 B191

C 0 M60 Y 80 K 0
R240 G132 B55

3 COLOR

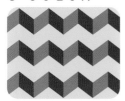

C 0 M77 Y 0 K 0
R233 G91 B156

C 15 M0 Y 82 K 0
R229 G230 B64

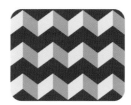

C 10 M41 Y 85 K 0
R229 G165 B50

C 0 M14 Y 21 K 0
R253 G229 B204

C 33 M78 Y 61 K 75
R72 G17 B21

C 0 M17 Y 66 K 0
R254 G217 B104

4 COLOR

C 45 M42 Y 0 K 0
R153 G147 B199

C 51 M0 Y 15 K 0
R127 G204 B219

C 0 M19 Y 0 K 0
R250 G222 B235

C 16 M73 Y 0 K 0
R209 G97 B160

C 23 M0 Y 55 K 0
R209 G226 B141

C 16 M16 Y 0 K 0
R219 G215 B235

C 80 M70 Y 0 K 34
R52 G60 B126

C 61 M0 Y 11 K 35
R61 G147 B170

C 0 M30 Y 75 K 0
R249 G193 B75

 # 바텐더는 어둠에 물든다

어둑한 공간에 드러난 이는 어딘지 모르게 미스터리한 바텐더입니다. 어두운색들이 포인트로 사용한 선명한 분홍색을 돋보이게 만듭니다.

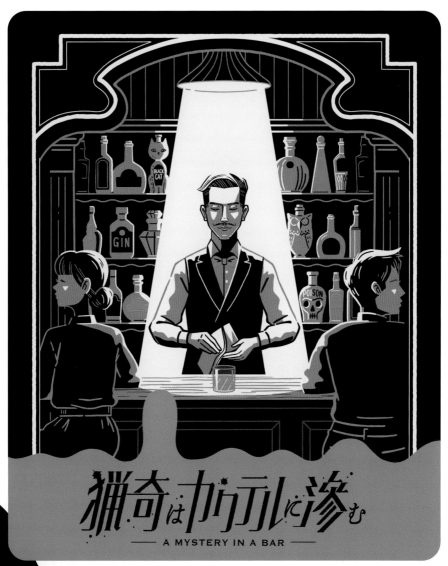

〈猟奇はカクテルに滲む〉
-주식회사 BOUKEN WORKS THE NAZO STORE

KEYWORD | 다크, 미스터리, 호러, 범죄

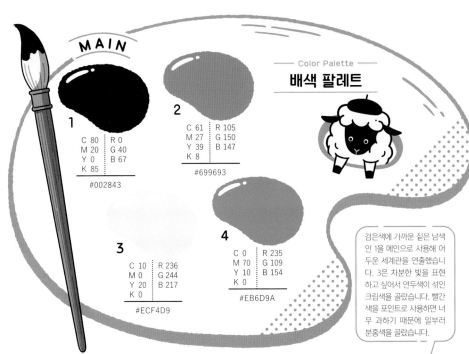

MAIN

— Color Palette —
배색 팔레트

1
C 80 | R 0
M 20 | G 40
Y 0 | B 67
K 85
#002843

2
C 61 | R 105
M 27 | G 150
Y 39 | B 147
K 8
#699693

3
C 10 | R 236
M 0 | G 244
Y 20 | B 217
K 0
#ECF4D9

4
C 0 | R 235
M 70 | G 109
Y 10 | B 154
K 0
#EB6D9A

검은색에 가까운 짙은 남색인 1을 메인으로 사용해 어두운 세계관을 연출했습니다. 3은 차분한 빛을 표현하고 싶어서 연두색이 섞인 크림색을 골랐습니다. 빨간색을 포인트로 사용하면 너무 과하기 때문에 일부러 분홍색을 골랐습니다.

Coordination

메인 4색으로 만든 디자인들

2를 배경에 사용하면 톤이 한 단계 밝아집니다. 수상한 느낌은 사라지고 스타일리시한 분위기로 바뀌었네요.

4는 마젠타의 비율이 높은 분홍색이며 도시적인 느낌을 줍니다.

3으로 테두리를 감싸면 미스터리한 모티브도 부드러운 분위기로 바뀝니다.

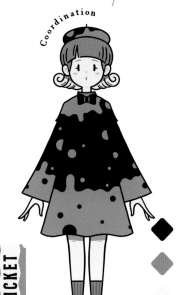

159

2가지 색을 조합한 디자인

(1+3)

(1+2)

(1+4)

1+3은 흑백에 가깝지만 조금 더 밤다운 느낌을 표현할 수 있습니다. 1+4는 임팩트가 강한 배색입니다.

3가지 색을 조합한 디자인

(1+2+3)

(1+3+4)

(1+2+4)

포인트 컬러가 들어가지 않는 1+2+3은 차분한 분위기입니다. 4와 1로 실루엣을 그린 1+3+4는 개성적인 느낌을 연출합니다.

메인 컬러로 가능한 배색들

C80 M20 Y0 K85 / R0 G40 B67

잘 어울리는 컬러 채도가 높은 보라색, 파란색, 연두색이나 빨간색, 노란색, 베이지색
밝은 한색이 잘 어울리지만, 파스텔 컬러 같은 연한 색은 어울리지 않습니다. 포인트
로 사용할 생각이라면 어두운 빨간색이나 주황색의 조합도 개성적이니 추천합니다.

2 COLOR

C 20 M42 Y71 K0
R210 G159 B85

C 65 M0 Y 30 K0
R73 G188 B189

C 0 M75 Y55 K0
R235 G97 B90

3 COLOR

C 70 M70 Y 20 K0
R100 G88 B143

C 17 M51 Y0 K0
R211 G146 B190

C 65 M0 Y 15 K0
R66 G189 B216

C 23 M0 Y 92 K0
R212 G222 B25

C 0 M97 Y 69 K38
R168 G2 B38

C 0 M50 Y 82 K0
R243 G153 B53

4 COLOR

C 80 M50 Y0 K39
R29 G80 B136

C 60 M30 Y0 K0
R108 G155 B210

C 0 M26 Y 85 K0
R251 G199 B44

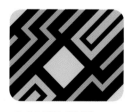

C 0 M61 Y0 K0
R238 G132 B178

C 17 M41 Y0 K0
R213 G167 B204

C 8 M20 Y 68 K0
R238 G206 B99

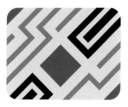

C 45 M85 Y 70 K0
R158 G68 B72

C 42 M61 Y 66 K0
R165 G114 B88

C 8 M10 Y 14 K3
R234 G227 B216

161

비즈니스는 클린하게

신뢰 관계가 중요한 비즈니스에는 냉정하고 지적인 이미지의 한색을 추천합니다.
정보를 정확하고 빠르게 전달하려면 글자가 눈에 잘 들어오는 것도 중요한 요소입니다.

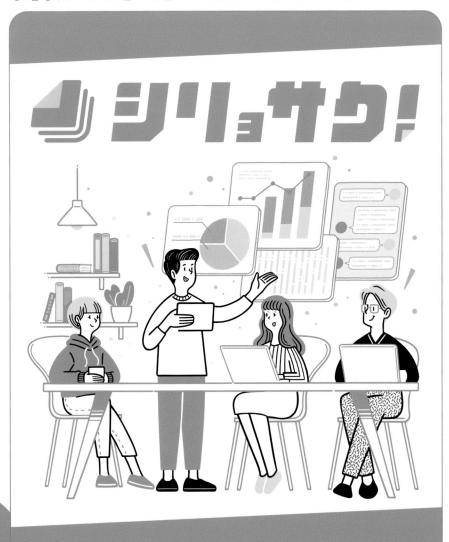

〈シリョサク!〉 —시료사쿠(シリョサク) 주식회사

KEYWORD | 비즈니스, 신뢰,
견실함, 강약

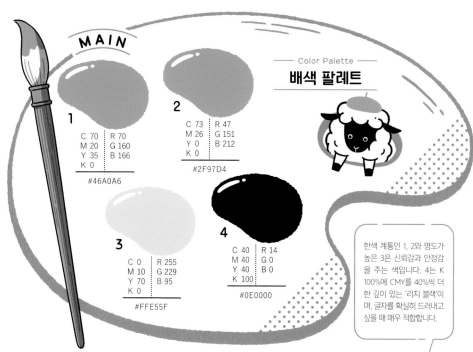

MAIN

— Color Palette —
배색 팔레트

1
C 70	R 70
M 20	G 160
Y 35	B 166
K 0	

#46A0A6

2
C 73	R 47
M 26	G 151
Y 0	B 212
K 0	

#2F97D4

3
C 0	R 255
M 10	G 229
Y 70	B 95
K 0	

#FFE55F

4
C 40	R 14
M 40	G 0
Y 40	B 0
K 100	

#0E0000

한색 계통인 1, 2와 명도가 높은 3은 신뢰감과 안정감을 주는 색입니다. 4는 K 100%에 CMY를 40%씩 더한 깊이 있는 '리치 블랙'이며, 글자를 확실히 드러내고 싶을 때 매우 적합합니다.

메인 4색으로 만든 디자인들

Coordination

3을 배경에 사용하면 밝은 느낌을 줍니다. 담색이기 때문에 검은색인 글자가 확실하게 눈에 들어오지요.

검은색 × 한색은 쿨한 느낌의 배색입니다. 프로그래밍 화면 같은 테크니컬한 이미지와 잘 어울립니다.

청결한 느낌을 주는 파란색은 비즈니스 디자인에 사용해도 위화감이 없습니다.

163

2가지 색을 조합한 디자인

(2+3)

(1+3)

(3+4)

2+3이나 1+3은 픽토그램에 적합한 배색입니다. 임팩트가 강한 3+4는 주의를 환기하고 싶을 때 딱 맞습니다.

3가지 색을 조합한 디자인

(1+2+3)

(2+3+4)

(1+3+4)

1+2+3은 외국 교과서 같은 분위기입니다. 4로 윤곽선을 그리면 확 눈에 띄고, 선을 두껍게 바꾸면 인상이 더 강렬해집니다.

메인 컬러로 가능한 배색들

MAIN
C70 M20 Y35 K0 / R70 G160 B166

잘 어울리는 컬러 동계색인 파란색, 살짝 탁한 연두색, 카키색, 분홍색

파란색이나 청록색 등의 한색과 조합하면 통일된 느낌을 줍니다. 카키색이나 베이지색, 테라코타색 같은 어스 컬러의 포인트로 사용해도 의외로 잘 어울립니다.

2 COLOR

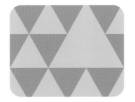
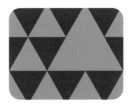

■ C86 M48 Y36 K0
R5 G113 B142

■ C30 M0 Y80 K0
R195 G217 B78

■ C59 M69 Y87 K25
R107 G76 B48

3 COLOR

■ C72 M86 Y0 K30
R79 G40 B118

■ C2 M59 Y0 K0
R236 G136 B181

■ C93 M58 Y16 K31
R0 G75 B126

C0 M0 Y30 K0
R255 G251 B199

■ C84 M78 Y81 K20
R58 G64 B59

■ C0 M58 Y47 K0
R240 G137 B116

4 COLOR

■ C0 M72 Y72 K0
R236 G105 B65

■ C20 M36 Y71 K0
R211 G170 B88

C0 M20 Y46 K0
R252 G214 B149

■ C80 M43 Y57 K39
R31 G88 B83

■ C61 M0 Y36 K0
R94 G191 B178

C38 M0 Y0 K0
R165 G219 B247

■ C75 M0 Y26 K53
R0 G109 B120

■ C50 M44 Y32 K30
R114 G110 B121

■ C18 M13 Y20 K0
R217 G216 B204

밀리터리 패턴의 하드 보일드

쿨하다는 말에는 '차갑다' 외에 '멋지다'라는 의미도 있습니다.
옛날 미국 형사 드라마처럼 투박한 느낌을 색으로 표현했습니다.

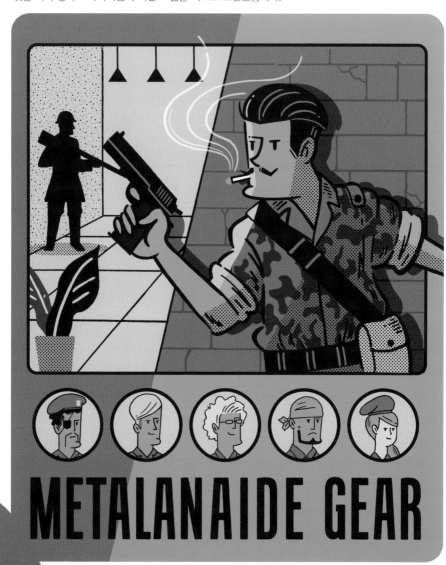

《메탈라나이데 기어(メタラナイデギア)》
－주식회사 BOUKEN WORKS THE NAZO STORE

KEYWORD | 매니시, 중후함,
| 밀리터리, 시네마

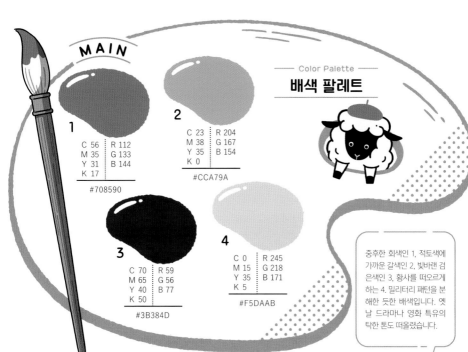

MAIN

─ Color Palette ─
배색 팔레트

1

C 56 │ R 112
M 35 │ G 133
Y 31 │ B 144
K 17

#708590

2

C 23 │ R 204
M 38 │ G 167
Y 35 │ B 154
K 0

#CCA79A

3

C 70 │ R 59
M 65 │ G 56
Y 40 │ B 77
K 50

#3B384D

4

C 0 │ R 245
M 15 │ G 218
Y 35 │ B 171
K 5

#F5DAAB

중후한 회색인 1, 적토색에 가까운 갈색인 2, 빛바랜 검은색인 3, 황사를 떠오르게 하는 4. 밀리터리 패턴을 분해한 듯한 배색입니다. 옛날 드라마나 영화 특유의 탁한 톤도 떠올렸습니다.

Coordination

메인 4색으로 만든 디자인들

무채색에 가까운 3과 1을 바탕에 사용해서 더 쿨하고 남성적인 느낌을 연출했습니다.

게임 소프트 패키지를 떠올렸습니다. 4를 메인으로 가벼운 분위기를 연출했습니다.

레트로한 느낌이 강한 2를 배경으로 사용한 중후하고 어른스러운 느낌의 디자인입니다.

167

2가지 색을 조합한 디자인

(3+4)

(1+2)

(2+3)

1+2나 2+3은 배경이나 패턴에 적합합니다. 3+4는 콘트라스트가 강하기 때문에 메시지를 전달하는 디자인에 적용해도 좋습니다.

3가지 색을 조합한 디자인

(1+3+4)

(2+3+4)

(1+2+4)

1+3+4는 그림이나 글자가 잘 보이는 데다, 흑백보다 세련된 분위기를 냅니다. 1+2+4는 밀리터리 패턴 스타일의 조합입니다.

메인 컬러로 가능한 배색들

MAIN

C56 M35 Y31 K17 / R112 G133 B144

잘 어울리는 컬러 탁한 분홍색, 빨간색, 주황색, 한색, 보라색, 초록색

마젠타나 옐로도 들어간 따뜻한 회색이기 때문에 한색뿐만 아니라 살몬핑크나 노란색, 빨간색 등의 난색과도 잘 어우러집니다.

2 COLOR

C 0 M39 Y 30 K0
R245 G179 B163

C 51 M0 Y 20 K0
R128 G203 B210

C 84 M72 Y 38 K0
R62 G81 B120

3 COLOR

C 39 M72 Y 37 K 62
R88 G40 B59

C 13 M40 Y 0 K0
R221 G172 B206

C 76 M46 Y 57 K 42
R46 G83 B78

C 8 M16 Y 20 K0
R237 G219 B203

C 58 M53 Y 42 K 60
R65 G61 B68

C 35 M0 Y 66 K0
R181 G214 B115

4 COLOR

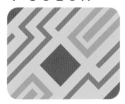
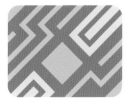
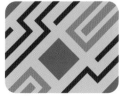

C 23 M57 Y 74 K 29
R161 G102 B56

C 0 M56 Y 74 K0
R241 G140 B69

C 0 M23 Y 79 K0
R252 G205 B65

C 49 M0 Y 36 K0
R138 G203 B180

C 0 M40 Y 0 K0
R244 G180 B208

C 22 M10 Y 0 K0
R206 G220 B241

C 49 M63 Y 63 K 55
R86 G59 B49

C 14 M90 Y 75 K0
R211 G57 B57

C 29 M23 Y 20 K0
R192 G191 B193

Part 8

JAPAN

이 장에서 소개하는 색은 모두 일본의 전통색을 참고했습니다. 전통적인 표현이 지닌 가능성을 확장하기 위해 기본적인 컬러 외에 모던한 느낌의 컬러도 함께 선택하여 다양한 배색을 제시합니다.

일본

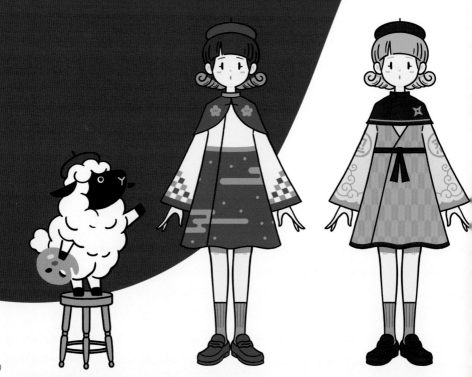

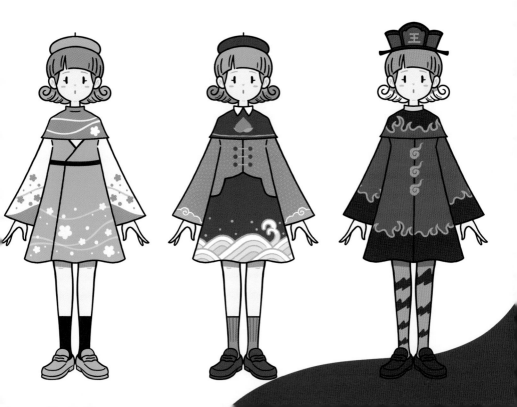

 # 상서로운 선물 가게

일출이나 태양의 빨간색과 먹물의 검은색, 금박의 금색은 일본의 대표적인 컬러입니다.
다양한 공예품에도 사용되는 색들로 일본풍 모티브를 그렸습니다.

KEYWORD | 일본풍, 축하,
선물, 상서로움

MAIN

— Color Palette —
배색 팔레트

1
C 14　R 210
M 95　G 40
Y 79　B 51
K 0

#D22833

2
C 85　R 48
M 72　G 65
Y 71　B 65
K 28

#304141

3
C 26　R 199
M 40　G 159
Y 75　B 79
K 0

#C79F4F

4
C 4　R 247
M 6　G 241
Y 10　B 232
K 0

#F7F1E8

1의 빨간색은 사이언을 살짝 섞어서 선명함과 깊이감을 살렸습니다. 3은 금색으로도 베이지색으로도 쓸 수 있는 편리한 색입니다. 4는 일본 전통 종이를 상상하며 노란색과 탁한 느낌을 추가했습니다.

Coordination

메인 4색으로 만든 디자인들

1+4, 2+3을 적절하게 배치한 디자인입니다. 격자무늬로 일본의 전통적인 느낌과 모던한 느낌을 동시에 연출합니다.

향토 인형인 '아카베코(赤べこ, 빨간 소 인형)'를 모티브로 삼은 POP한 디자인입니다.

2+3+4를 베이스로 삼은 일본 전통 느낌의 디자인입니다. 가운데 빨간색 쇼핑백이 눈길을 사로잡네요.

173

2가지 색을 조합한 디자인

(2+3)

(2+4)

(1+3)

2+3과 1+3은 전형적인 일본풍 배색으로 상서로운 느낌을 연출했습니다. 2+4는 수묵화가 떠오르는 시크한 느낌입니다.

3가지 색을 조합한 디자인

(1+2+4)

(1+3+4)

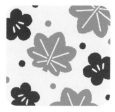

(2+3+4)

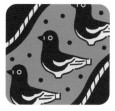

1+2+4는 금색이 들어가지 않는 만큼 소박한 인상을 줍니다. 2+3+4는 모던한 느낌이라 전통적인 모티브가 아니어도 잘 어울립니다.

메인 컬러로 가능한 배색들

C14 M95 Y79 K0 / R210 G40 B51

잘 어울리는 컬러 차분한 분홍색이나 노란색, 주황색, 짙은 남색, 갈색

기본적인 색이기 때문에 폭넓은 조합이 가능합니다. 존재감이 강하기 때문에 남색이나 갈색 등 채도가 낮은 어두운색의 악센트 컬러로 사용하면 눈길을 끄는 디자인을 완성할 수 있습니다.

2 COLOR

C10 M54 Y0 K0
R223 G144 B187

C5 M70 Y85 K0
R230 G108 B44

C90 M85 Y17 K40
R32 G37 B97

3 COLOR

C30 M85 Y66 K18
R164 G59 B64

C20 M30 Y66 K0
R212 G181 B101

C68 M58 Y32 K69
R40 G42 B62

C24 M30 Y46 K14
R185 G164 B129

C6 M65 Y34 K0
R228 G119 B129

C7 M21 Y13 K0
R237 G212 B210

4 COLOR

C100 M60 Y80 K35
R0 G69 B58

C0 M29 Y86 K16
R223 G173 B36

C0 M4 Y10 K19
R222 G216 B205

C61 M77 Y70 K58
R67 G38 B37

C40 M15 Y95 K0
R171 G186 B38

C0 M42 Y63 K0
R245 G170 B98

C44 M75 Y15 K70
R70 G24 B62

C37 M65 Y38 K0
R173 G109 B125

C0 M3 Y11 K5
R248 G242 B227

 # 닌자의 마을은 한적한 색

빨간색이나 금색이 일본의 '특별한 날'을 의미하는 색이라면, 여기서 제안하는 것은 '일상'의 색입니다. 전통가옥이나 기와지붕, 대나무 숲 등 일본의 마을 산을 구성하는 색을 모았습니다.

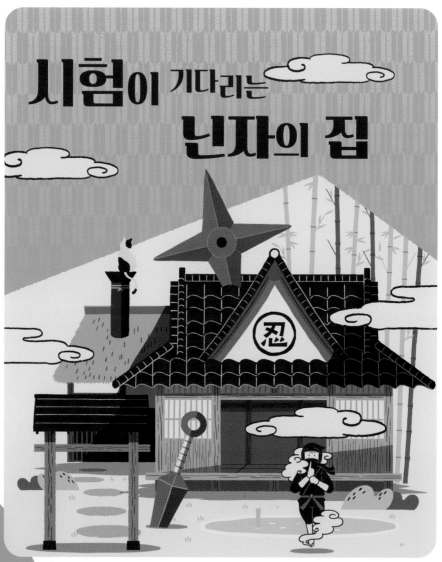

〈시험이 기다리는 닌자의 집〉
―주식회사 BOUKEN WORKS THE NAZO STORE

KEYWORD 전통가옥, 깊은 정취,
차분함, 시골

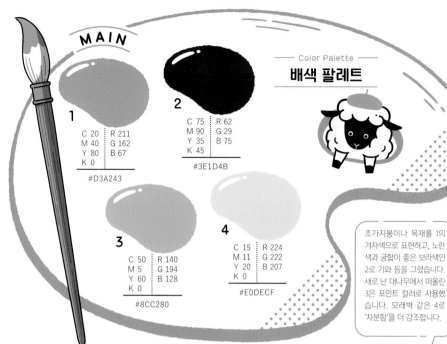

MAIN

— Color Palette —
배색 팔레트

1
C 20 R 211
M 40 G 162
Y 80 B 67
K 0

#D3A243

2
C 75 R 62
M 90 G 29
Y 35 B 75
K 45

#3E1D4B

3
C 50 R 140
M 5 G 194
Y 60 B 128
K 0

#8CC280

4
C 15 R 224
M 11 G 222
Y 20 B 207
K 0

#E0DECF

초가지붕이나 목재를 1의 겨자색으로 표현하고, 노란색과 궁합이 좋은 보라색인 2로 기와 등을 그렸습니다. 새로 난 대나무에서 떠올린 3은 포인트 컬러로 사용했습니다. 모래벽 같은 4로 '차분함'을 더 강조합니다.

Coordination

메인 4색으로 만든 디자인들

외국인용 관광 안내를 고려한 POP한 디자인. 2를 배경으로 사용해 4의 영문자를 돋보이게 했습니다.

3과 4를 메인으로 삼아 밝고 느긋한 분위기를 연출했습니다. 일본의 전통 패턴이 잘 어울립니다.

눈에 띄는 1을 메인 로고 배경에 넣어 아이 캐처 역할을 겸합니다.

177

2가지 색을 조합한 디자인

(1+2)

(1+4)

(3+4)

2는 농색이기 때문에 1로 섬세한 문양을 그려도 잘 보입니다. 1+4나 3+4는 일본 전통 패턴에 잘 어울리는 배색입니다.

3가지 색을 조합한 디자인

(2+3+4)

(1+2+4)

(1+2+3)

2+3+4는 4를 일본 전통 종이처럼 삼은 족자 스타일 디자인입니다. 1+2+3은 모던한 배색으로 서양풍에도 응용할 수 있습니다.

메인 컬러로 가능한 배색들

MAIN

C20 M40 Y80 K0 / R211 G162 B67

잘 어울리는 컬러 짙은 주홍색이나 차분한 초록색, 남색, 갈색 등 일본 전통색

차분한 분위기를 연출하고 싶을 때 도움이 되는 색입니다. 주장이 강하지 않기 때문에 빨간색 × 초록색, 주황색 × 파란색 등 콘트라스트가 강한 조합의 완충재 역할을 훌륭하게 해냅니다.

2 COLOR

■ C5 M89 Y100 K10
R211 G55 B14

■ C81 M53 Y88 K36
R43 G80 B49

■ C100 M80 Y35 K0
R0 G68 B119

3 COLOR

■ C66 M20 Y55 K52
R50 G99 B79

▯ C21 M0 Y74 K20
R186 G195 B80

■ C58 M95 Y88 K0
R132 G50 B54

▯ C0 M11 Y41 K11
R236 G215 B155

■ C95 M75 Y57 K49
R0 G44 B61

▯ C78 M54 Y59 K0
R71 G109 B106

4 COLOR

■ C14 M95 Y83 K7
R202 G37 B44

■ C45 M0 Y100 K59
R82 G100 B0

▯ C11 M11 Y21 K5
R225 G219 B200

■ C54 M90 Y36 K45
R93 G28 B72

▯ C47 M67 Y0 K4
R148 G97 B163

▯ C0 M40 Y5 K0
R244 G180 B201

■ C83 M65 Y0 K46
R31 G55 B114

▯ C0 M74 Y85 K0
R236 G100 B42

▯ C4 M21 Y48 K0
R245 G210 B144

봄 연회는 바 본보리에서

어린 풀 같은 초록색과 분홍색 등 연한 색채로 우아한 봄을 그려냈습니다.
오프화이트인 배경도 고풍스럽고 부드러운 분위기를 연출합니다.

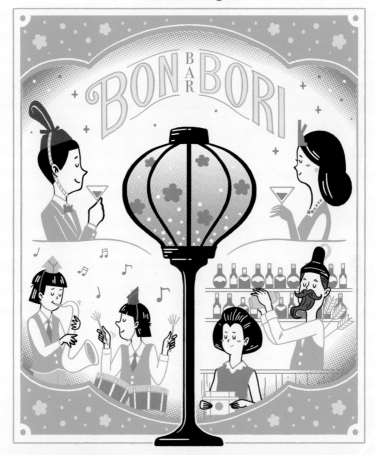

Bar - 본보리

KEYWORD 어린 풀, 봄,
우아함, 말차

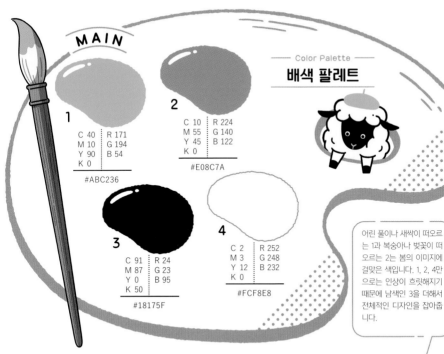

MAIN

— Color Palette —
배색 팔레트

1
C 40 R 171
M 10 G 194
Y 90 B 54
K 0
#ABC236

2
C 10 R 224
M 55 G 140
Y 45 B 122
K 0
#E08C7A

3
C 91 R 24
M 87 G 23
Y 0 B 95
K 50
#18175F

4
C 2 R 252
M 3 G 248
Y 12 B 232
K 0
#FCF8E8

어린 풀이나 새싹이 떠오르는 1과 복숭아나 벚꽃이 떠오르는 2는 봄의 이미지에 걸맞은 색입니다. 1, 2, 4만으로는 인상이 흐릿해지기 때문에 남색인 3을 더해서 전체적인 디자인을 잡아줍니다.

메인 4색으로 만든 디자인들

분홍색을 중심으로 완성한 페미닌한 디자인입니다. 아이 캐처로 넣은 남색인 3과 포인트 컬러인 1으로 눈길을 사로잡습니다.

성냥갑을 떠올렸습니다. 3과 4를 메인으로 삼으면 레트로한 느낌이 더해집니다.

4에 연한 색의 패턴을 넣은 배경 덕분에 3으로 쓴 글자가 돋보입니다.

Coordination

181

2가지 색을 조합한 디자인

(1+4)

(1+3)

(2+4)

모든 조합이 일본의 전통적인 패턴이나 분위와 어울리는 배색입니다. 1+3은 콘트라스트가 강해서 POP한 분위기를 연출할 수 있습니다.

3가지 색을 조합한 디자인

(1+3+4)

(2+3+4)

(1+2+4)

1+3에 4가 더해지면 POP하면서도 차분한 느낌이 납니다. 2+3+4도 일본의 전통과 모던함이 동시에 느껴지는 배색입니다.

메인 컬러로 가능한 배색들

MAIN
C40 M10 Y90 K0 / R171 G194 B54

잘 어울리는 컬러 많이 탁해서 중후한 초록색, 보라색, 분홍색, 주황색, 노란색

동계색인 초록색 등 비슷한 색을 조합하면 깔끔하게 통일된 느낌을 연출할 수 있습니다. 빨간색이나 노란색 등 난색과 조합할 때는 원 포인트로 사용해서 중후한 느낌을 더하면 좋습니다.

2 COLOR

C 37 M 85 Y 47 K 0
R 173 G 68 B 97

C 72 M 45 Y 80 K 0
R 89 G 123 B 80

C 90 M 39 Y 60 K 0
R 0 G 122 B 114

3 COLOR

C 63 M 93 Y 21 K 0
R 122 G 46 B 122

C 5 M 65 Y 80 K 0
R 231 G 119 B 55

C 46 M 88 Y 86 K 54
R 92 G 28 B 21

C 53 M 12 Y 36 K 0
R 129 G 185 B 171

C 58 M 16 Y 95 K 78
R 36 G 61 B 0

C 5 M 8 Y 30 K 9
R 231 G 221 B 181

4 COLOR

C 76 M 41 Y 29 K 30
R 46 G 101 B 126

C 7 M 29 Y 68 K 0
R 238 G 191 B 95

C 10 M 5 Y 40 K 5
R 229 G 227 B 167

C 85 M 52 Y 90 K 25
R 35 G 89 B 55

C 17 M 46 Y 20 K 0
R 213 G 156 B 170

C 10 M 8 Y 80 K 0
R 238 G 223 B 68

C 7 M 90 Y 80 K 20
R 192 G 47 B 41

C 0 M 40 Y 80 K 0
R 246 G 173 B 60

C 2 M 9 Y 18 K 0
R 236 G 223 B 203

모모타로는 CEO

일본의 전통색 중에는 사용하는 방법에 따라 모던한 느낌을 주는 색도 있습니다.
그런 색을 모아서 그 유명한 옛날이야기를 현대풍으로 엮었습니다.

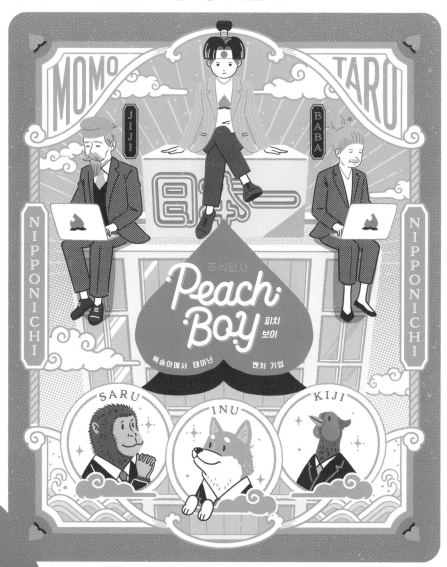

〈주식회사 Peach Boy: 복숭아에서 태어난 벤처 기업〉
—주식회사 BOUKEN WORKS THE NAZO STORE

KEYWORD 옛날이야기, 네오 재패니즈,
온고지신, 일본풍 모던

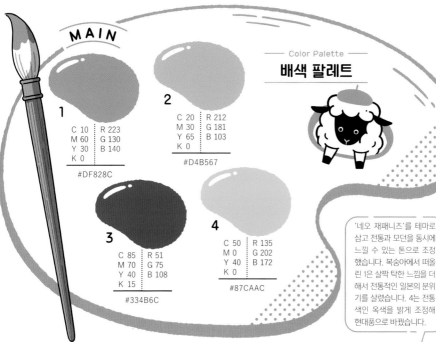

MAIN

— Color Palette —
배색 팔레트

1
C 10 | R 223
M 60 | G 130
Y 30 | B 140
K 0
#DF828C

2
C 20 | R 212
M 30 | G 181
Y 65 | B 103
K 0
#D4B567

3
C 85 | R 51
M 70 | G 75
Y 40 | B 108
K 15
#334B6C

4
C 50 | R 135
M 0 | G 202
Y 40 | B 172
K 0
#87CAAC

'네오 재패니즈'를 테마로 삼고 전통과 모던을 동시에 느낄 수 있는 톤으로 조정했습니다. 복숭아에서 떠올린 1은 살짝 탁한 느낌을 더해서 전통적인 일본의 분위기를 살렸습니다. 4는 전통색인 옥색을 밝게 조정해 현대풍으로 바꿨습니다.

Coordination

메인 4색으로 만든 디자인들

2는 '일본의 금색'에서 떠올린 중후한 색입니다. 전체적으로 사용하면 고상한 느낌을 연출할 수 있습니다.

3은 밝은 남색인 '청람색'입니다. 차분한 색이기 때문에 비즈니스 디자인에도 적합합니다.

밝고 화려한 4와 1은 POP하고 귀여운 느낌과도 잘 어울립니다.

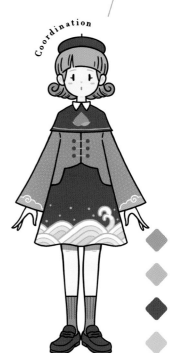

2가지 색을 조합한 디자인

(1+2)

(2+4)

(2+3)

1+2나 2+4는 금색 라인이 고급스러운 느낌을 연출합니다. 2+3처럼 2로 과감하게 색을 채우면 호화로운 느낌을 줍니다.

3가지 색을 조합한 디자인

(2+3+4)

(1+2+3)

(1+3+4)

2+3+4는 품격 있는 느낌을 줍니다. 1+2+3처럼 일본 전통 패턴도 분홍색이 들어가면 화려해집니다.

메인 컬러로 가능한 배색들

C10 M60 Y30 K0 / R223 G130 B140

잘 어울리는 컬러 살짝 탁하고 중후한 난색, 갈색, 보라색, 파란색, 초록색

일본의 전통색 중 톤이 비슷한 색들은 난색부터 한색까지 폭넓은 조합이 가능합니다. 메인 컬러나 악센트 컬러 어느 쪽으로도 사용할 수 있으며, 일본의 전통적인 느낌을 사랑스럽고 화려하게 표현하고 싶을 때 편리한 색입니다.

2 COLOR

■ C 0 M100 Y 52 K 27
R187 G0 B61

■ C 46 M81 Y 73 K 53
R94 G39 B35

■ C 46 M85 Y 23 K 0
R155 G65 B125

3 COLOR

■ C 62 M90 Y 66 K 0
R124 G58 B77

■ C 7 M66 Y 85 K 0
R227 G116 B46

■ C 100 M61 Y 74 K 0
R0 G93 B86

■ C 45 M12 Y 66 K 0
R156 G189 B112

■ C 0 M94 Y 86 K 60
R126 G2 B0

■ C 0 M24 Y 31 K 0
R250 G209 B176

4 COLOR

■ C 40 M87 Y 16 K 51
R104 G25 B80

■ C 82 M0 Y 20 K 30
R0 G139 B164

■ C 10 M28 Y 54 K 0
R232 G192 B127

■ C 78 M49 Y 100 K 38
R49 G83 B35

■ C 21 M0 Y 16 K 37
R154 G172 B165

■ C 10 M8 Y 25 K 7
R225 G221 B193

■ C 10 M92 Y 91 K 27
R177 G38 B24

■ C 38 M42 Y 41 K 22
R147 G128 B119

■ C 18 M20 Y 19 K 0
R216 G204 B199

불구슬 리조트 지옥 호텔

불꽃이 떠오르는 선명한 주홍색은 칠기나 신사의 기둥문 등에 사용되며 일본 문화에 깊이 뿌리내린 색입니다. 오랜 전통을 지닌 색을 일부러 POP하게 디자인해 신선함을 더했습니다.

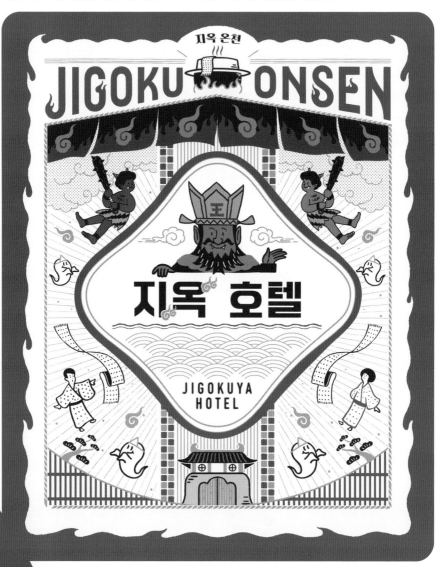

KEYWORD | 일본의 전통, 절과 신사, 전통, 축제

MAIN

— Color Palette —
배색 팔레트

1
C 0
M 80
Y 95
K 13
R 215
G 77
B 17
#D74D11

2
C 70
M 50
Y 0
K 56
R 46
G 65
B 109
#2E416D

3
C 0
M 27
Y 65
K 14
R 227
G 181
B 93
#E3B55D

4
C 0
M 2
Y 12
K 0
R 255
G 251
B 233
#FFFBE9

1은 노란색을 띤 빨간색이 며 전통과 힘이 느껴지는 색 입니다. 노란색이 강한 3과 4를 조합해 레트로한 느낌 을 강조했습니다. 남색인 2 를 선이나 글자에 사용해 디 자인에 강약을 더했습니다.

메인 4색으로 만든 디자인들

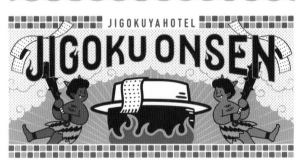

황토색인 3은 금색보다 차분한 느낌입니다. 배경에 사용하면 1과 2의 색감을 돋보 이게 하는 효과가 있습니다.

4를 메인으로 삼으면 더 밝은 분위기를 연출할 수 있습니다. POP한 모티브도 잘 어울립니다.

2로 테두리를 감싼 시크한 디자인 가운 데 빨간 건물이 원 포 인트 역할을 합니다.

Coordination

189

2가지 색을 조합한 디자인

(1+4)

(1+3)

(2+3)

1+4는 레트로한 인쇄물 느낌이 납니다. 1+3과 2+3은 고풍스러운 느낌이며 일본의 전통 패턴이나 문양에 잘 어울리는 배색입니다.

3가지 색을 조합한 디자인

(1+2+4)

(1+2+3)

(2+3+4)

정통파 느낌인 1+2+4는 옛날 손수건이나 유카타와 비슷한 배색입니다. 1+2+3은 일본풍 모던의 귀여운 느낌도 살아있습니다.

메인 컬러로 가능한 배색들

C0 M80 Y95 K13 / R215 G77 B17

잘 어울리는 컬러 차분한 하늘색, 연두색, 보라색, 초록색, 남색, 베이지색

베이지색과 조합하면 전통적인 느낌이 나서 일본의 전통 패턴에 잘 어울립니다. 한색과 조합하면 레트로한 느낌을 연출할 수 있기 때문에 체크 등 서양풍 패턴에도 활용할 수 있습니다.

2 COLOR

C 58 M11 Y 28 K 0
R110 G182 B186

C 26 M15 Y 80 K 0
R203 G199 B74

C 58 M81 Y 63 K 54
R77 G37 B45

3 COLOR

C 43 M79 Y 44 K 54
R95 G39 B60

C 10 M35 Y 63 K 0
R230 G178 B103

C 69 M41 Y 83 K 55
R51 G75 B39

C 0 M44 Y 77 K 0
R245 G165 B66

C 69 M63 Y 37 K 59
R51 G49 B70

C 3 M30 Y 32 K 16
R217 G175 B151

4 COLOR

C 90 M60 Y 25 K 39
R0 G67 B107

C 12 M35 Y 63 K 13
R207 G162 B95

C 10 M12 Y 19 K 0
R234 G225 B208

C 85 M52 Y 90 K 0
R43 G108 B68

C 21 M9 Y 95 K 0
R215 G211 B0

C 15 M19 Y 53 K 0
R224 G204 B134

C 60 M80 Y 34 K 26
R104 G58 B97

C 10 M35 Y 90 K 0
R231 G176 B33

C 0 M9 Y 18 K 14
R230 G216 B196

191

일러스트 배색 아이디어 북

OSHARE DE KAWAII! GA SUGU DEKIRU ILLUST HAISHOKU IDEA BOOK
©OB1TOY 2023
First published in Japan in 2023 by KADOKAWA CORPORATION, Tokyo. Korean translation rights arranged with KADOKAWA CORPORATION, Tokyo through Japan Creative Agency Inc.

ISBN 978-89-314-7435-0

독자님의 의견을 받습니다.
이 책을 구입한 독자님은 영진닷컴의 가장 중요한 비평가이자 조언가입니다. 저희 책의 장점과 문제점이 무엇인지, 어떤 책이 출판되기를 바라는지, 책을 더욱 알차게 꾸밀 수 있는 아이디어가 있으면 팩스나 이메일, 또는 우편으로 연락주시기 바랍니다. 의견을 주실 때에는 책 제목 및 독자님의 성함과 연락처(전화번호나 이메일)를 꼭 남겨 주시기 바랍니다. 독자님의 의견에 대해 바로 답변을 드리고, 또 독자님의 의견을 다음 책에 충분히 반영하도록 늘 노력하겠습니다.

파본이나 잘못된 도서는 구입하신 곳에서 교환해 드립니다.

이메일 support@youngjin.com
주소 (우)08507 서울특별시 금천구 가산디지털1로 128 STX-V타워 401호 (주)영진닷컴 기획1팀
등 록 2007. 4. 27. 제16-4189호

STAFF
저자 오비 요헤이 | **역자** 김지혜 | **총괄** 김태경 | **기획** 윤지선
표지·내지 디자인 강민정 | **영업** 박준용, 임용수, 김도현, 이윤철
마케팅 이승희, 김근주, 조민영, 김도연, 김민지, 김진희, 이현아
제작 황장협 | **인쇄** 제이엠